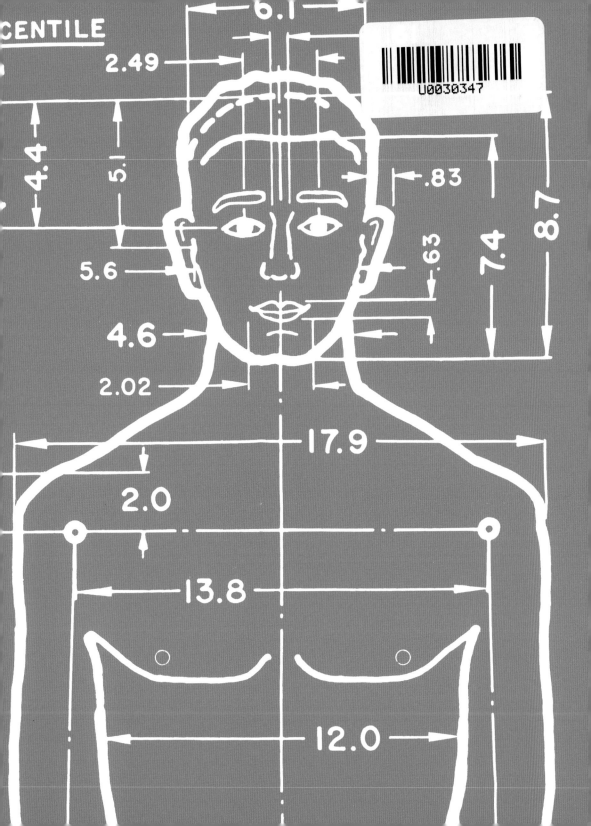

STRIDA LT Bicycle Montage, 1985.
Designed by Mark Sanders (British, b. 1958).
Courtesy of the designer.

beautiful users
designing for people

圖解設計思考2
進擊的使用者
[長銷修訂版]

Ellen Lupton

艾琳‧路佩登

托馬‧卡朋提
與蒂芬妮‧蘭伯特

參與編著

普林斯頓建築出版社與史密森機構
古柏－惠特設計博物館

NEO DESIGN 28

圖解設計思考2進擊的使用者[長銷修訂版]
Beautiful Users
designing for people

作　　　　者	艾琳·路佩登Ellen Lupton	
譯　　　　者	林育如	
企 劃 選 書	賴曉玲	
責 任 編 輯	賴曉玲	
版　　　　權	吳亭儀、江欣瑜	
行 銷 業 務	周佑潔、林詩富、吳淑華	
總 編 輯	徐藍萍	
總 經 理	彭之琬	
事業群總經理	黃淑貞	
發 行 人	何飛鵬	
法 律 顧 問	元禾法律事務所王子文律師	
出　　　　版	商周出版	

　　　　　　台北市南港區105昆陽街16號4樓
　　　　　　電話：(02) 2500-7008　傳真：(02)2500-7759
　　　　　　E-mail：bwp.service@cite.com.tw
發　　　　行　英屬蓋曼群島商家庭傳媒股份有限公司城邦分公司
　　　　　　台北市南港區105昆陽街16號8樓
　　　　　　書虫客服服務專線：02-25007718 · 02-25007719
　　　　　　24小時傳真服務：02-25001990 · 02-25001991
　　　　　　服務時間：週一至週五09:30-12:00 · 13:30-17:00
　　　　　　郵撥帳號：19863813　戶名：書虫股份有限公司
　　　　　　讀者服務信箱：service@readingclub.com.tw
　　　　　　城邦讀書花園：www.cite.com.tw
香 港 發 行 所　城邦（香港）出版集團有限公司
　　　　　　香港九龍土瓜灣土瓜灣道86號順聯工業大廈6樓A室
　　　　　　E-mail：hkcite@biznetvigator.com
　　　　　　電話：(852) 25086231 傳真：(852) 25789337
馬 新 發 行 所　城邦（馬新）出版集團 Cite (M) Sdn Bhd
　　　　　　41, Jalan Radin Anum, Bandar Baru Sri Petaling, 57000 Kuala Lumpur, Malaysia.
　　　　　　Tel: (603) 90563833 Fax: (603) 90576622　Email: services@cite.my
封 面 / 內 頁　張福海
印　　　　刷　卡樂彩色製版印刷有限公司
總 經 銷　聯合發行股份有限公司
地　　　　址　新北市新店區寶橋路235 巷6 弄6 號2 樓
　　　　　　電話：(02)2917-8022　傳真：(02)2911-0053

■2015年4月30日初版　　　Printed in Taiwan
■2024年6月27日二版　　　ISBN 978-626-390-161-2
定價／450元　　　　　　　著作權所有·翻印必究

國家圖書館出版品預行編目(CIP)資料

圖解設計思考. 2, 進擊的使用者/艾琳.路佩登(Ellen
Lupton)著；林育如譯. -- 二版. -- 臺北市：商周出版
：英屬蓋曼群島商家庭傳媒股份有限公司城邦分公司
發行, 2024.06

譯自：Beautiful users : designing for people

ISBN 978-626-390-161-2(平裝)

1.CST: 工業設計 2.CST: 創造性思考

964　　　　　　　113006961

前言　　　　6　　FOREWORD
卡洛琳·鮑曼　　　　*Caroline Baumann*

致謝　　　　7　　ACKNOWLEDGMENTS

序　　　　　　PROLOGUE
c1 關於人的丈量　　8　　**measuring man**

論文　　　　　　ESSAY
c2 人本設計　　20　　**designing for people**
艾琳·路佩登　　　　*Ellen Lupton*

專案　　　　　　PROJECT
c3 人的尺寸　　32　　**the measure(s) of man**
托馬·卡朋提　　　　*Thomas Carpentier*

c4 握把　　46　　**handle**

c5 移動性　　80　　**mobility**

c6 介面　　94　　**interface**

c7 使用者的反擊　　110　　**revenge of the user**

名詞解釋　　　　　　GLOSSARY
c8 使用者發聲　　128　　**users speak**
蒂芬妮·蘭伯特　　　　*Tiffany Lambert*

專有名詞　　140　　INDEX

史密森機構的古柏－惠特設計博物館（Cooper Hewitt, Smithsonian Design Museum）深入探究「有用之物」（useful things）的世界。從織物和壁布、到建築圖與數位裝置，在我們精彩館藏裡的每一件藏品可說都是為了存乎於心的某個功能——與使用者——而設計的。在二十世紀中期，設計者開始將「人的因素（human factors）」（也稱為「人因」〔ergonomics〕）應用在產品、服務、以及介面上，以呼應人類使用者的需求。

本書旨在探討「人本設計」（designing for people）的精神，這個名詞是由設計師亨利・德瑞佛斯（Henry Dreyfuss）在二次世界大戰之後提出來的。做為《德瑞佛斯檔案》（Dreyfuss Archives）的落腳處，古柏－惠特博物館在一九九七年為德瑞佛斯的生涯策劃了第一次特展。現在，「使用者導向設計」的架構已經包含了通用設計（universal design）、體驗設計（experience design）、互動設計（interaction design）、以及開放資源設計（open-source design），『美麗的使用者』即在這廣泛的發展演化脈絡下向讀者呈現幾個精選的德瑞佛斯設計案。

古柏－惠特博物館試圖去了解與「設計」以及「製作有用之物」相關的各種流程。「設計思考」是其中一種手法，它從開放地探索使用者需求著手，再反覆進行概念建構、草圖設計、模型製作等流程。為了彰顯設計流程的豐富多樣，這本書將同時呈現素描、原型、以及製作完成的產品，其中包括了博物館館藏裡的史料與當代素材。

我們在一樓「設計流程藝廊」（Design Process Galleries）推出了系列展覽，首先登場的就是『美麗的使用者』特展。這些展覽的目的是要向大眾介紹讓設計成為必要日常活動的人物與方法。藝廊裡將提供觀眾各種不同的參觀體驗，包括從展示古往今來與設計相關的故事，到實際動手做的學習活動。『美麗的使用者』之所以能順利開展，主要是來自於奧多比基金會（Adobe Foundation）的贊助。其它的贊助資金分別來自於艾米塔與普南度・恰德基（Amita and Purnendu Chatterjee）、奧古斯特・赫克舍展覽基金（August Heckscher Exhibition Fund）、理查崔浩斯基金會（Richard H. Driehaus Foundation）、黛博拉・巴克（Deborah Buck）、梅依與山繆家族基金會（May and Samuel Family Foundation）、以及IDEO。

卡洛琳・鮑曼，館長
古柏－惠特
史密森設計博物館

本書要獻給人本設計的開拓者比爾‧摩格里吉（Bill Moggridge，一九四三～二〇一二）。他在二〇一〇年至二〇一二年擔任古柏—惠特博物館館長期間，驅策我們進一步發展我們的設計流程。他的溫情、仁心、與創意才華，讓我們對這位朋友與思想家永誌不忘。

　　古柏—惠特的新任館長卡洛琳‧鮑曼鼓勵博物館的同仁與管理團隊在我們改頭換面的設施中注入嶄新的活力，並建立以觀眾為中心的視野。古柏—惠特的策展總監（curatorial director）與通用設計的先驅擁護者卡拉‧麥卡蒂（Cara McCarty）有如『美麗的使用者』的指路明燈，從本書發想初期就一直支持著這本書的理念。古柏—惠特博物館裡數十位專家，包括研究員、典藏人員、編輯、數位媒體製作人、教育人員、文物登錄人員、開發人員等等，則共同成就了這本書與這個特展。在此要特別感謝古柏—惠特的工作人員，包括茱莉‧巴恩斯（Julie Barnes）、蘿瑞‧柏克（Laurie Bohlk）、海琳西亞‧布朗（Helynsia Brown）、賽巴‧詹（Seb Chan）、蜜雪兒‧鄭（Michelle Cheng）、金柏莉‧西斯奈羅絲（Kimberly Cisneros）、莎拉‧柯芬（Sarah Coffin）、露西‧卡門納(Lucy Commoner)、凱特琳‧康道爾（Caitlin Condell）、艾倫‧史特勞普‧寇普（Aaron Straup Cope）、蓋爾‧大衛森（Gail Davidson）、黛寶拉‧費‧傑羅（Deborah Fitzgerald）、莎拉‧費里曼（Sarah Freeman）、菲索‧吉安娜布勒斯（Vasso Giannopoulos）、喬絲琳‧古魯姆（Jocelyn Groom）、安妮‧赫爾（Annie Hall）、金柏莉‧豪金斯（Kimberly Hawkins）、凱文‧赫法斯（Kevin Hervas）、潘蜜拉‧赫恩（Pamela Horn）、赫莉瑪‧強森（Halima Johnson）、史帝夫‧蘭格豪（Steve Langehough）、安東妮雅‧莫澤（Antonia Mozer）、凱莉‧莫蘭妮（Kelly Mullaney）、珍妮佛‧諾爾斯洛普（Jennifer Northrop）、潔西卡‧努奈茲（Jessica Nunze）、馬修‧歐康諾（Matthew O'Connor）、卡洛琳‧佩森（Caroline Payson）、詹姆斯‧雷伊斯（James Reyes）、大衛‧里歐斯（David Rios）、溫蒂‧羅傑斯（Wendy Rogers）、凱蒂‧雪莉（Katie Shelly）、賴瑞‧席爾佛（Larry Silver）、辛蒂‧特洛普（Cindy Trope）、米卡‧沃爾特（Micah Walter）、馬修‧威佛爾（Mathew Weaver）、與寶拉‧薩莫拉（Paula Zamora）。

　　Diller Scofidio+Renfro負責這次展覽的展示設計；我要特別謝謝里卡多‧斯柯費狄歐（Ricardo Scofidio）、安德里亞斯‧巴特納（Andreas Buettner）、伊瑪妮‧黛依（Imani Day）、與泰勒‧波利克（Tyler Polich）。「五角星」（Pentagram）的艾迪‧歐帕拉（Eddie Opara）帶領他的團隊為展覽的圖像進行設計；金柏莉‧渥克（Kimberly Walker）則為這本書的排版與字體樣式提供了指導。「本地計畫」（Local Projects）媒體設計公司為我們的觀眾設計製作了創新的數位體驗。我們對於「普林斯頓建築出版社」（Princeton Architectural Press）的同仁們如此用心打造這本出版品充滿感激；尤其要感謝梅根‧凱瑞（Megan Carey）、保羅‧華格納（Paul Wagner）、與凱文‧里波爾特（Kevin Lippert）。蒂芬妮‧蘭伯特是設計研究領域重要的發聲者，書中有許多重要內容出自於她的貢獻，她也在這項專案的管理上展現了無限的能量。

　　我的母親，瑪莉‧珍‧路佩登（Mary Jane Lupton）是我所認識的最美麗的使用者。我要讓大家知道，是她教給我——「失能」只是一種不同。

艾琳‧路佩登
當代設計部門資深研究員
史密森機構古柏—惠特設計博物館

$$a : \textstyle\sum = \sum : (a - \textstyle\sum)$$

$$\textstyle\sum = \frac{\sqrt{5}-1}{2}\, a$$

measuring man

關於人的丈量

李奧納多・達文西（Leonardo da Vinci）在他
知名的完美男性人體作品上昌揚了「人是衡量宇
宙的尺度」的概念。

DER MENSCH
DAS MASS ALLER DINGE

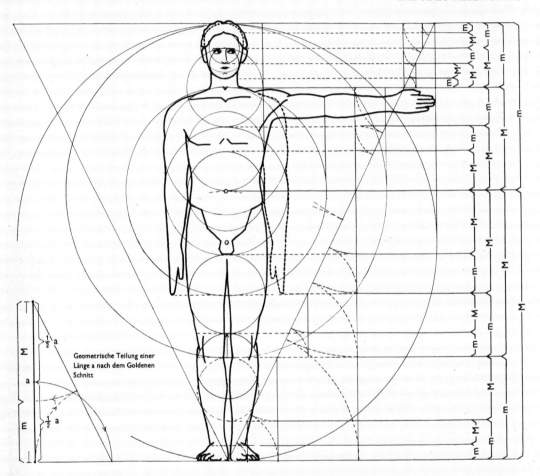

Geometrische Teilung einer
Länge a nach dem Goldenen
Schnitt

Maßverhältnisse des Menschen,
aufgebaut in Anlehnung an die Ermittlungen von A. Zeising

OHNE WASSERLEITUNG

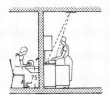

Schüssel ⌀ 35
Höhe 15

80
50
1,0

(1) Küchentisch

95
1,0

(2) Küchentisch mit Klappen

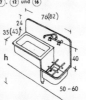

50 1,0
75

(3) Küchentisch zum Arbeiten
im Sitzen, herausschiebbar

MIT WASSERLEITUNG

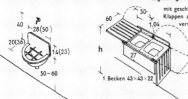

40 28(50)
20(36)
14(23)
50 - 60

(4) Ausgußbecken

h = Spültischhöhe für Arbeiten im Stehen 95 cm,
für Arbeiten im Sitzen 75 cm, mit nach hinten
abgeschrägtem Becken → **(7)**, **(12)** und **(16)**

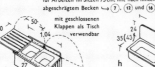

60 50
1,04
27
1 Becken 43×43×22
h

mit geschlossenen
Klappen als Tisch
verwendbar

(5) Doppelspülbecken mit
Klapplatten

76(82)
24
35(43)
40
h
50 - 60

(6) Spülausguß

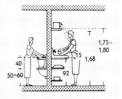

88 (1,10)
50(55)
15
h

(7) Spülbecken mit Abtropf-
platte

SPÜLEN
ANORDNUNG

Spüleinrichtung nur zum Ge-
schirrspülen und Waschen von
Lebensmitteln benutzen!
Licht von oben links → **(12)** oder
von vorn oben → S. 56 **(9)**.
Abstellplatz für gewaschenes und
schmutziges Geschirr stets links
von der Spüle. Letzteres auf
Küchentisch → **(12)** oder Rolltisch
→ **(13)**, rechte Ablage unbequem
(nur für sperriges Geschirr brauch-
bar), weil die linke Hand, die das
Geschirr hält, über die rechte,
die die Bürste führt, übergreifen
müßte.

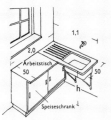

(85)
(75)
50 60
1,06
Abtropf-
platte
24
53

(8) Doppelspülbecken aus Feuerton

15
55(65) 1,80
h

(9) Doppelspültisch mit Abtropfplatte

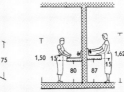

2 Spülbecken
43×43×22
1,55
95
Ausgußbecken
43×43×22
60
zweckmäßige Ecklösung
Maße nach örtlichen Verhältnissen

(10) Ecküspüle

1,22
85
58 58

(11) Spülmaschine

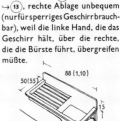

1,1
2,0
Arbeitstisch
50
h
Speiseschrank

(12) Knappe Ecklösung für Klein-
wohnungen

75

(13) Anordnung für Geschirrwagen

1,50 15
80 87 15
1,62

(14) Die Höhe der Geräte, vor allem
der **Spültische**, ist der Größe der
daran Arbeitenden anzupassen

1,75
1,80
15 1,68
40
92
50 - 60

(15) Übliche Höhe für Ausgüsse und
höchste Höhe für Spültische mit
höherer brauchbarer Bordlage
für seltener gebrauchtes Geschirr

75

(16) Normalhöhe für Spültische, an denen
sitzend gearbeitet wird. Bei der Licht-
anlage Schattenbildung von Mensch
und Gerät berücksichtigen!

45
1,75
1,80
60
+
40
+
80

(17) Durchgabe zwischen Küche, Spüle
oder Anrichte zum Speisezimmer.
Mit darüberliegenden Geschirr-
fächern, nach beiden Seiten zu öffnen

1,0

(18) Zwischen Anrichte usw. und
Speisezimmer am besten
Pendeltür von ≧ 1,0 m Breite

40

(19) Pendeltüren bis 40 cm Höhe mit
Metall beschlagen, da Tür oft mit
Fuß aufgestoßen wird

《建築設計手冊》（Bauentwurfslehre, Architects, Data）・一九三八年。
由恩斯特・紐佛特（Ernst Neufert）・德國・一九〇〇年～一九八六年）所設計・包維
特出版公司（Bauwelt-Verlag・德國）於一九三六年首次出版・平版印刷。

包浩斯（Bauhaus）建築師恩斯特・紐佛特試圖以
完美的人形為人類使用的工具與居住地訂下標準化
的規格。

4'3"

1'10"

2'10"

2'2"

6'0"

7'0"

6'3"

1½"

1½"

6⅜"

1'0"

NINO

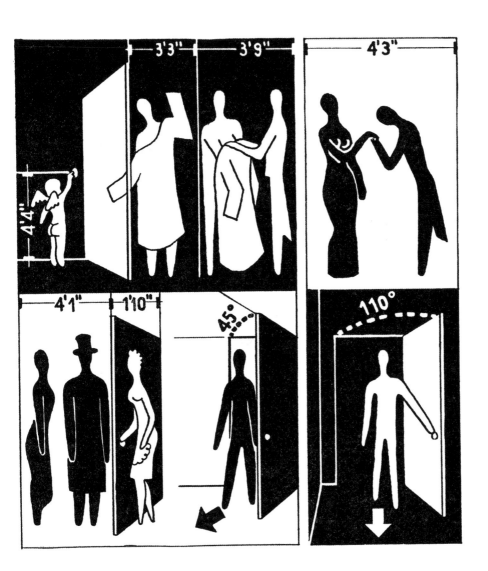

《寫給室內設計師的解剖學》（Anatomy for Interior Designers），
一九四八年。法蘭西斯·達·施羅德（Francis de N. Schroeder）著作，尼
諾·李佩多（Nino Repetto）繪圖。由惠特尼設計圖書館（Whitney Library of
Design，美國）出版，平版印刷。

法蘭西斯·達·施羅德與尼諾·李佩多以在社交空間
中互動的人們為對象製作了標示各種空間尺寸的圖
表，供室內設計師參考。

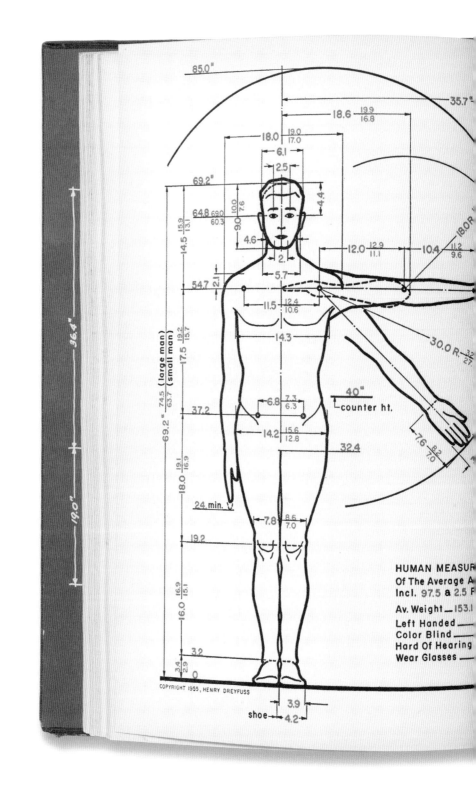

COPYRIGHT 1955, HENRY DREYFUSS

HUMAN MEASUR
Of The Average A
Incl. 97.5 & 2.5 P

Av. Weight __ 153.1

Left Handed ___
Color Blind ___
Hard Of Hearing
Wear Glasses ___

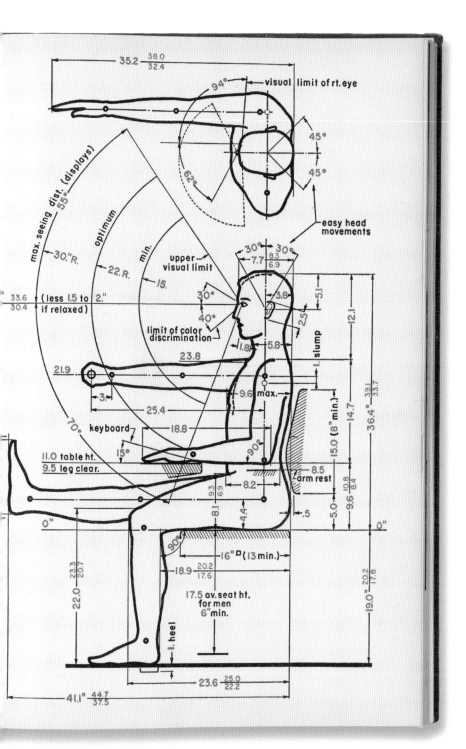

《人體設計》（Designing for People），一九五五年。亨利．德瑞佛斯著作（美國）．一九〇四─一九七二，由亨利德瑞佛斯公司（Henry Dreyfuss & Associates，美國）的艾爾文．提利（Alvin R. Tilley，一九一四─一九九三年）繪畫。惠特尼設計圖書館出版。平版印刷，史密森機構古伯．惠特設計博物館館藏。亨利．德瑞佛斯檔案。由亨利．德瑞佛斯贈與，一九五四年─一九六八年。拍攝者：麥特．弗林（Matt Flynn）。

亨利．德瑞佛斯與艾爾文．提利以「喬」（Joe）與「喬瑟芬」（Josephine）代表美國典型的產品與空間使用者。

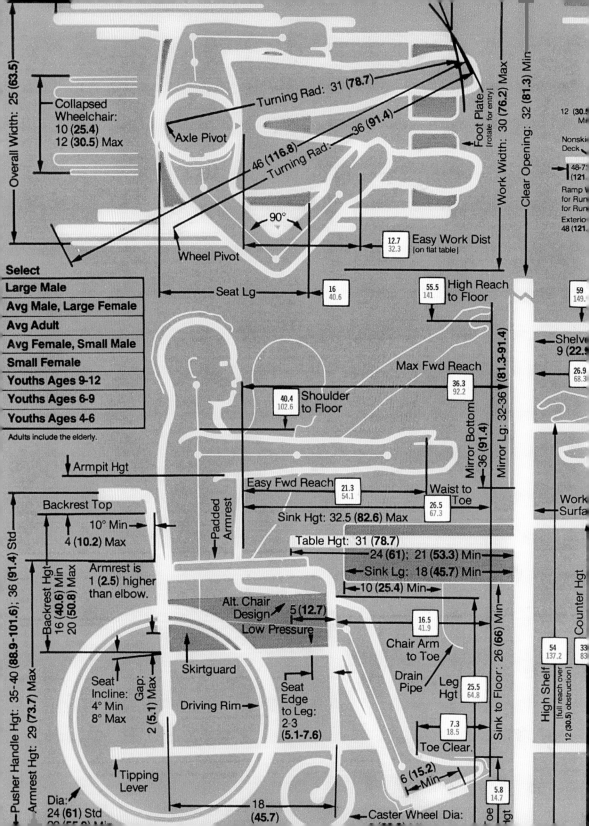

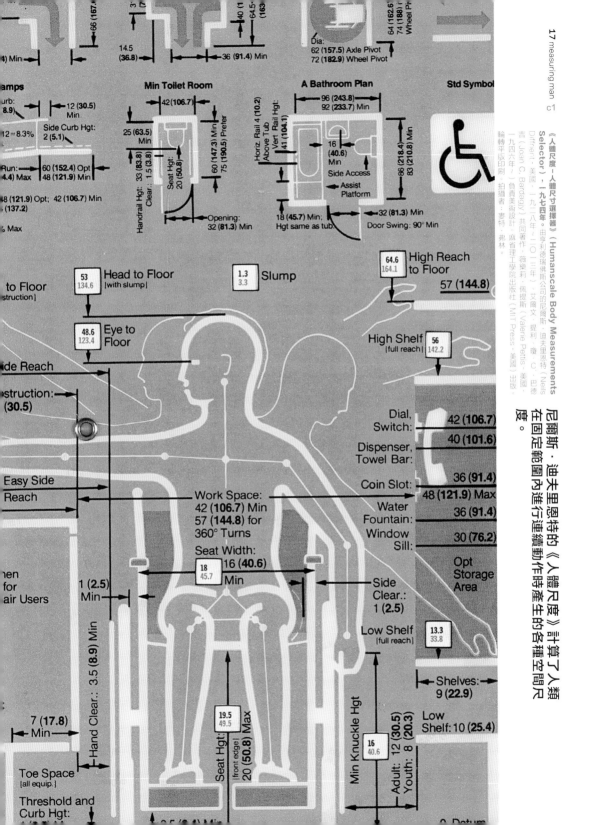

《人體尺度－人體尺寸選擇器》（Humanscale Body Measurements Selector），一九七四年。由亨利德雷伏斯公司的尼爾斯・迪夫里恩特（Niels Diffrient，美國，一九二八－二〇一三年）、艾爾文・提利・登 C．巴季吉（Joan C. Bardagjy）共同著作。薇樂莉・佩提斯（Valerie Petits，美國，一九四六年－）負責美術設計。麻省理工學院出版社（MIT Press，美國，引版）輪轉平版印度。拍攝者：麥特・弗林。

尼爾斯・迪夫里恩特的《人體尺度》計算了人類在固定範圍內進行連續動作時產生的各種空間尺度。

Dia:
62 (157.5) Axle Pivot
72 (182.9) Wheel Pivot

Min Toilet Room
42 (106.7)
25 (63.5) Min
Seat Hgt: 20 (50.8)
Handrail Hgt: 33 (83.8)
Clear: 1.5 (3.8)
60 (147.3) Min
75 (190.5) Prefer
Opening: 32 (81.3) Min

A Bathroom Plan
Horiz. Rail 4 (10.2) Above Tub
Vert Rail Hgt: 41 (104.1)
96 (243.8)
92 (233.7) Min
16 (40.6) Min
Side Access
Assist Platform
86 (218.4)
83 (210.8) Min
18 (45.7) Min; Hgt same as tub
32 (81.3) Min
Door Swing: 90° Min

Std Symbol

53 / 134.6 — Head to Floor [with slump]
1.3 / 3.3 — Slump
48.6 / 123.4 — Eye to Floor
64.6 / 164.1 — High Reach to Floor — 57 (144.8)
56 / 142.2 — High Shelf [full reach]

Side Reach
struction: (30.5)

Easy Side Reach

Dial, Switch: 42 (106.7)
Dispenser, Towel Bar: 40 (101.6)
Coin Slot: 36 (91.4)
Water Fountain: 48 (121.9) Max
Window Sill: 36 (91.4) / 30 (76.2)
Opt Storage Area

Work Space: 42 (106.7) Min
57 (144.8) for 360° Turns
Seat Width: 18 / 45.7 — 16 (40.6) Min
Side Clear.: 1 (2.5)

Low Shelf [full reach] 13.3 / 33.8

1 (2.5) Min

Shelves: 9 (22.9)
Low Shelf: 10 (25.4)

7 (17.8) Min

Hand Clear.: 3.5 (8.9) Min

Seat Hgt: 19.5 / 49.5 Max
[front edge] 20 (50.8) Max

Min Knuckle Hgt
16 / 40.6
Adult: 12 (30.5)
Youth: 8 (20.3)

Toe Space [all equip.]
Threshold and Curb Hgt:

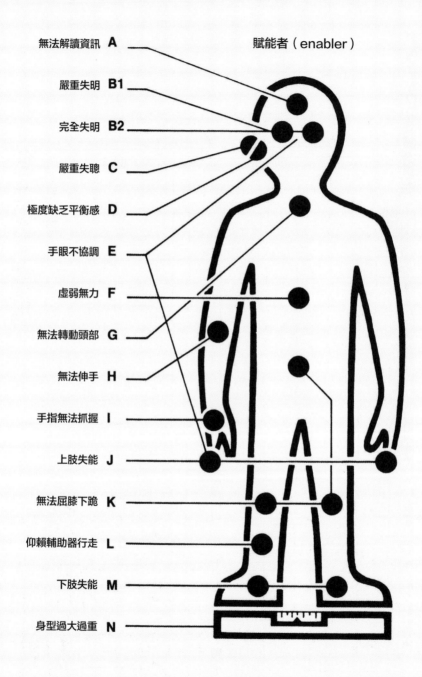

無法解讀資訊　**A**

嚴重失明　**B1**

完全失明　**B2**

嚴重失聰　**C**

極度缺乏平衡感　**D**

手眼不協調　**E**

虛弱無力　**F**

無法轉動頭部　**G**

無法伸手　**H**

手指無法抓握　**I**

上肢失能　**J**

無法屈膝下跪　**K**

仰賴輔助器行走　**L**

下肢失能　**M**

身型過大過重　**N**

賦能者（enabler）

設計矩陣：對照表

● 可能有困難
○ 有困難
◎ 非常困難
● 不可能做到

1 垂直場所
向上拉伸
向上伸
保持中位
向下彎屈
跪下

2 水平場所
向外伸長
向內收合

3 類型
按鈕
樣形握把
球形握把

4 大小
小
中
大
控制鍵集中放置

5 材質
平滑
粗糙

6 複雜度
關／開

A B1 B2 C D E F G H I J K L M N

羅夫・費斯特的「賦能者」圖解明確指出各種失能類型，提示了設計創新的方向。

【賦能者】1977年。由羅夫・費斯特（Rolf Faste，美國，1943年—2003年）所設計。發表於《為失能者所做的賦能設計新系統》(New System Propels Design for the Handicapped)《工業設計雜誌》(Industrial Design Magazine) 1977年七月，五十一期。由羅夫・費斯特設計創意基金會 (Rolf A. Faste Foundation for Design Creativity) 所提供。

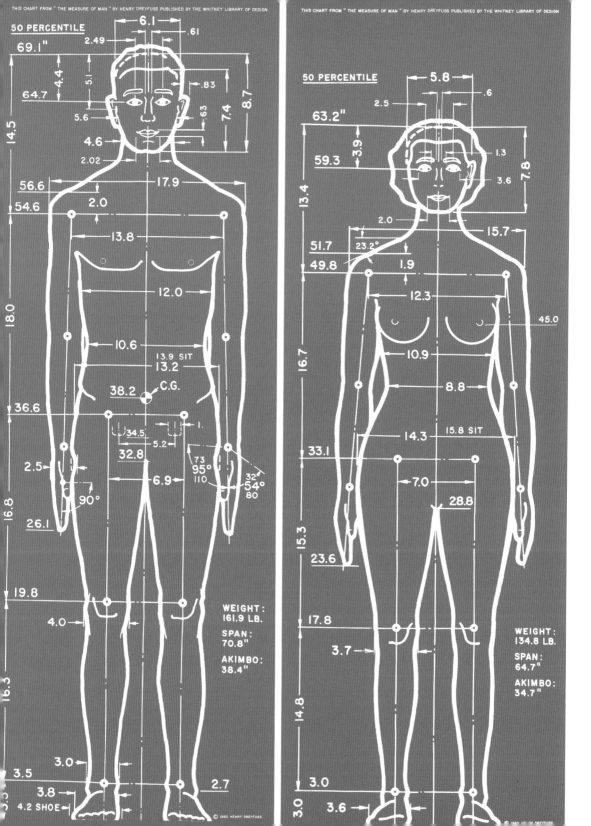

50 PERCENTILE

6.1
.61
2.49
69.1"
4.4
5.1
64.7
.83
8.7
7.4
5.6
.63
4.6
2.02
56.6
17.9
54.6
2.0
14.5
13.8
12.0
18.0
10.6
13.9 SIT
13.2
38.2 C.G.
36.6
34.5
I.
5.2
32.8
2.5
73
95°
6.9
110
32
54°
80
90°
26.1
16.8
19.8
4.0
16.3
3.0
3.5
3.8
2.7
4.2 SHOE

WEIGHT:
161.9 LB.

SPAN:
70.8"

AKIMBO:
38.4"

© 1960 HENRY DREYFUSS

50 PERCENTILE

5.8
.6
2.5
63.2"
3.9
1.3
59.3
3.6
7.8
2.0
15.7
51.7 23.2°
49.8
1.9
13.4
12.3
45.0
16.7
10.9
8.8
14.3 15.8 SIT
33.1
7.0
28.8
15.3
23.6
17.8
3.7
14.8
3.0
3.0
3.6

WEIGHT:
134.8 LB.

SPAN:
64.7"

AKIMBO:
34.7"

設計師在進行產品、空間、或媒體創作的過程中，總是會不斷地思考人類是如何與他們的作品互動的。的確，許多設計師認為滿足人們的需求是設計的基本要務。比爾‧摩格里吉曾說：「工程師先有技術，然後賦予它用途；商人先有生意點子，然後找尋技術與消費者；設計師則是先有人，然後再從人的角度發展解決方案。」

designing for people 人本設計

誰是設計師千方百計想要了解的對象？「使用者」在設計流程中扮演了各式各樣的角色。他們可能被描繪成理想或標準的典型，可能是被觀察、被評量、或甚至被操弄的「消費者」，也可能是積極參與問題解決的夥伴。今天，使用者本身已然形成一股創意力量，進而打破了設計師與使用者、主體與客體之間的分界。而隨著創意團隊尋求與日益見多識廣的社會大眾建立更平等的關係，「人本設計」（designing for people）一詞也逐漸被「讓人參與設計」（designing with people）所取代。

難道不是所有的設計都是以使用者為中心的嗎？不是的。事實上，製造商的短期經濟利益、設計師基於個人情感或理論的意圖、以及

整體社群根深蒂固的習慣與風俗等等，這些都是影響產品開發的外力。物品之所以具備現在的外型，有時候是因為這樣製作起來最省錢、最快速；有時候是因為設計師或業者選擇以這種方式表達他們的個人觀點或創意靈光；有時候則是因為它一直以來都長這樣。

然而不論外力因素為何，建構以使用者為中心的設計流程顯然是當代設計主流。在這個強力的道德觀點下，「使用者導向設計」（user-centered design）致力於改善主要關係人的生活，以及探索出人意表的解決方案。找尋尚未被滿足的人類渴望與需求讓設計流程的結果充滿各種可能性──除了實體物品之外，還包括了體驗、系統、與服務。

《人的尺寸》（The Measure of Man）海報，一九六九年。亨利‧德瑞佛斯（美國，一九〇四年～一九七二年）著作，亨利德瑞佛斯公司的艾爾文‧提利（美國，一九一四年～一九九三年）設計。惠特尼設計圖書館出版。平版印刷。史密森機構古柏－惠特尼設計博物館館藏，亨利德瑞佛斯檔案，由亨利‧德瑞佛斯贈與，一九五四年～一九六八年。拍攝者：麥特‧弗林。

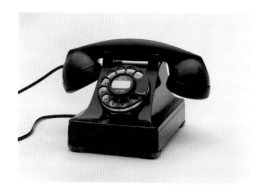

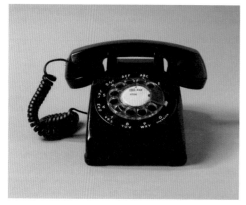

型號三〇二電話機，一九三七年。亨利·德瑞佛斯（美國，一九〇四年～一九七二年）為貝爾電話公司（美國）設計，由西方電器製造公司（Western Electric Manufacturing Company，美國）製造。材料為鑄造金屬、琺瑯鋼、紙、橡膠絕緣電話線、電子零件。史密森機構古柏－惠特設計博物館館藏，以「裝飾藝術協會收購基金」（Decorative Arts Association Acquisition Fund）購入，編號1994-73-2。拍攝者：Hiro Ihara。

型號五〇〇電話機，一九五三年（一九四九年問世）。由亨利德瑞佛斯公司的亨利·德瑞佛斯（美國，一九〇四年～一九七二年）為貝爾實驗室（美國）設計，由西方電器製造公司（美國）製造。材料為壓模成形塑膠、金屬、橡膠、電子零件。史密森機構古柏－惠特設計博物館館藏，編號2009-50-1-a/c。拍攝者：艾倫·麥克德蒙特（Ellen McDermott）。

二十世紀中期電話的演進正是一個關於「設計師的使用者觀點如何演進」的故事。一九三〇年代，貝爾實驗室（Bell Labs）請亨利·德瑞佛斯設計一台新的電話機，這台電話機將被使用於AT&T的大型電話系統中。年輕的德瑞佛斯是工業設計領域的耀眼新秀，當時正逢消費者經濟快速崛起，專業學者也搭上了大量行銷與廣告的順風車。當時的設計師群包括了德瑞佛斯、雷蒙德·洛威（Raymond Loewy）、瓦特·多溫·蒂格（Walter Dorwin Teague）等人，他們要針對人與設備的接觸點重新進行改良，而過去的做法通常是將機械零件全部放進一個外觀平滑、類似雕塑作品的機殼當中。

德瑞佛斯和貝爾實驗室在一九三七年發表了型號三〇二的電話機。它的圓弧機身從正方形底座向上延伸，托住了聽筒優雅的圓滑線條。三〇二電話機是根據尚·海貝格（Jean Heiberg）於一九三一年為瑞典易利信公司（Ericsson）所設計的電話改良而來，可以說是一個實用功能與絕美外型兼具的工藝品。

雖然三〇二電話機優雅與實用性兼備，但它還是有使用上的問題。它的聽筒是三面筒身設計，當人們以肩膀架著聽筒講電話時，筒身必定會轉向——這個設計沒有考量到人們在講電話時也可能會想要把雙手空出來。德瑞佛斯在一九四九年推出的型號五〇〇電話機上解決了這個問題。在創造新一代的電話機時，德瑞佛斯的設計團隊與貝爾實驗室的工程師就先從聽筒筒身的改良著手。他們研究了超過兩千張人臉的量測數據，計算出嘴巴到耳朵之間的平均距離。他們幫型號G電話機設計了一個平直、方形的聽筒，還戲稱這個聽筒是

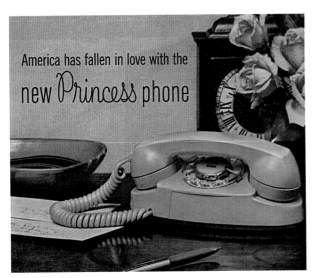

America has fallen in love with the new *Princess* phone

公主電話機廣告,一九五九年。由亨利德瑞佛斯公司(美國)與貝爾實驗室(美國)設計,西方電器製造公司(美國)製造。材料有:熱塑性塑膠外殼、鋼座、電子零件。

「蠢方形」(lumpy rectangle)。

德瑞佛斯辦公室裡的工程師艾爾文·R.·提利便興奮地說:「這個沒有凹凸、任何性別都適用的設計,真的是妙極了!」新的聽筒更小、更輕、不會在手裡轉動,當你用肩膀架著它的時候它會乖乖待在那裡。設計師根據人們的生活習慣與人體結構設計出這個更居家、但也更具功能性的設計,而不在角度與弧度上面做文章了。

電話的撥號輪盤是人與電話間一個複雜的接觸點。剛開始的時候,在型號五〇〇電話機上撥號要比在舊機型上花費更久的時間。貝爾實驗室的工業心理學家約翰·E.·卡爾林(John E. Karlin)將數字與字母從手孔內移到手孔外。卡爾林同時在每個手孔內加上一個小白點,提供使用者視覺定位的目標。根據德瑞佛斯的說法,這些「瞄準點」可以讓撥號時間縮短十分之七秒。

當時貝爾實驗室專為獨占全美國電話服務業的AT&T製造電話機。人們申請的電話服務會隨附電話機,所以電話是標準化的設備,它的設計重點在於經久耐用與功能性,而不是吸引消費者的目光。為了拓展業務,AT&T會鼓勵使用者加裝分機或升級服務,以增收更多的費用。直到一九五三年

推出了多種色彩選擇的電話機,這項決策才將電話從基本科技轉變為迷人的消費性產品,各種廣告活動更刺激女性消費者將電話視為居家佈置的要素之一。

假使新型電話能夠抓住某個目標消費群的喜好呢?一九五〇年代,廣告商與製造商發現青少年是消費性產品相當有利可圖的市場;而就在一九五九年,德瑞佛斯辦公室推出了極具魅力的電話設計產品:公主(the Princess)。這個引人遐想的擬人化名字反映了它所針對的年輕市場。它的體積輕巧、色彩漂亮、而且還有撥號燈,這台公主電話機成了年輕女性爭相擁有的床頭小物。根據設計團隊的觀察,當使用者躺在床上使用型號五〇〇的電話機時,都會將沉甸甸的電話基座擺在身上;公主的輕巧、便攜設計正回應了這項過去從未料想到的使用需求。

德瑞佛斯團隊雖然推出了改革性的新商品,但藉由將型號G電話機的聽筒結合在公主上,他們大大地降低了新產品的製造成本。德瑞佛斯將這個既有的聽筒稱為「存續形式」(survival form)——將一個既有的物件整合在最新潮的產品上。由於在這個設計裡使用效率的重要性不及節省空間,設計師再次將數字與字母移回手孔內。雖然輕量化是正確的設計方向,但使用者經常會把電話線另一頭的電話機扯下桌子來,於是之後的設計裡便增加了電話機座的重量。

《人本設計》（Designing for People），一九五五年。亨利．德瑞佛斯著作（美國，一九〇四年～一九七二年）。由亨利德瑞佛斯公司（美國）的艾文茲．提利（一九一四年～一九九三年）繪圖。惠特尼設計圖書館出版。平版印刷。史密森機構古柏－惠特尼設計博物館館藏，亨利德瑞佛斯檔案，由亨利．德瑞佛斯贈與。一九五四年～一九六八年。拍攝者：麥特．弗林。

《建築設計手冊》（Bauentwurfslehre，Architects' Data），一九三八年。由恩斯特．紐佛特（德國，一九〇〇年～一九八六年）所設計。包維特出版公司（德國）於一九三六年首次出版。平版印刷。

《寫給室內設計師的解剖學》（Anatomy for Interior Designers），一九四八年。法蘭西斯．達．施羅德著作，尼諾．李佩多繪圖。由惠特尼設計圖書館（美國）出版。平版印刷。

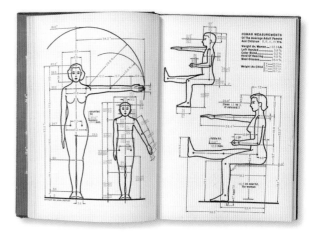

德瑞佛斯電話三部曲——從古典的型號三〇二、到在研究下誕生的型號五〇〇、再到充滿魅力的「公主」——顯示了設計師關注的焦點從「為物件塑造具有雕塑工藝感的外觀」轉移到「了解一般使用者的生理結構與使用行為」，進而針對特定消費者族群市場推出產品。

德瑞佛斯以「人因」（human factors）和「人因工程」（human engineering）兩個詞彙來說明他「以機器就人，而非以人就機器（fitting the machine to the man rather than the man to the machine）」的理念。他在自己一九五五年為一般大眾寫的入門書《人本設計》中就極力倡導這個原則。人的因素，通常也簡稱為人因，結合了對人體尺寸的知識與對人類心理的了解。《人本設計》一書中同時採用了提利知名的畫作——一對典型的美國男女，「喬」（Joe）和「喬瑟芬」（Josephine）。在畫這兩個人物時，提利參考了美國軍隊（男性）與時尚產業（女性）所使用的資料。他的人物畫後來在德瑞佛斯辦公室的出版品《人的尺寸》中被製作成真人大小的掛圖。提利為人體尺寸設定了從一到一百的百分位數（percentiles）；《人的尺寸》的真人尺寸掛圖人物代表了平均值（五十百分位）。除了真人尺寸的掛圖外，書中也畫了高低百分位不同尺寸的人物。

《人的尺寸》一書是以一九一〇年代開始萌芽的國際標準化運動為基礎，它讓設計師得以創作出更具舒適性、適合大部分人使用的產品。標準化運動的主要訴求在於提高設計的效率，而不是改善舒適度。丈量人類運動與生理結構（人體計測，anthropometrics）是特製化（Taylorization）的關鍵要素，其中採用了關於如何讓工廠勞工生產力最大化的工時學研究（time-and-motion studies）。勞工成了現代工業機器裡的一個活動零件。

德國建築師恩斯特．紐佛特是一名包浩斯的學生，他曾經在一九二五年協助華特．葛羅培斯（Walter Gropius）設計德紹（Dessau）的包浩斯大樓。當時的設計與製造業正興起一股全球標準化的熱潮，於是紐佛特也試圖讓物件、房間、與大樓建築的標準尺寸得以對應一般人體的尺寸。一九三六年，紐佛特的著作《建築設計手冊》首次在德國出版。直到今天，這本書早已再版無數次並且被翻譯為多國語言，仍然為全世界各地的建築師與設計師所使用。

一開始，紐佛特是以黃金分割（GoldenSection）的經典比例畫出完美的人體。但設計史學者奈德．沃索根（Nader Vossoughian）指出，紐

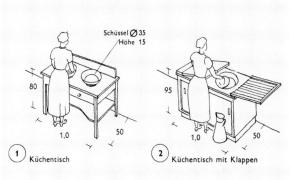

Schüssel Ø 35
Höhe 15

80

1,0 50

1 Küchentisch

95

1,0 50

2 Küchentisch mit Klappen

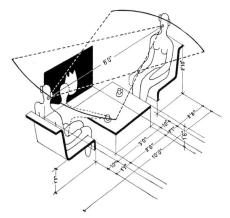

8'0"

佛特後來修改了他的人體尺寸資料以對應他稱之為「八度磚」（octametric brick）的標準化單位。這種八度磚可以組成柵格，用以產生出建築物各部位的尺寸，包括建材、傢俱、與設備等。長久以來，紐佛特的著作已經幫助各式各樣的產品、設備、以及建築零件建立了標準尺寸。到最後，他試圖要讓人去適應這些工業基準，而不是依人而訂出這些基準。

將人體視為某種工業零件有違李奧納多·達文西在他知名的宇宙論畫作——一名男性的身體被畫在一個圓形與正方形當中——所表現的「人是丈量的尺度」的古典概念。達文西將古羅馬建築師維特魯威（Vitruvius，《建築十書》〔Ten Books of Architecture〕作者）的一段學說加以視覺化，維特魯威認為建築與城市都應該以根據人體尺寸比例製作的組件加以打造，這樣才能讓環境適合人類居住與移動。

法蘭西斯·達·施羅德於一九四八年所作的《寫給室內設計師的解剖學》一書則洋溢著更具趣味性的人本色彩，它是根據既有的建築標準與保險統計資料所撰寫的。尼諾·李佩多（Nino Repetto）古怪卻讓人一目瞭然的插圖描繪了人們在社交場合所遭遇的種種情況，包括在走廊上與他人錯身而過、以及在酒吧裡調情

等等。這本深具影響力的著作是從一個比較溫和的觀點來表現人與建築之間的互動。

尼爾斯·迪夫里恩特在一九五五年至一九八○年間為亨利·德瑞佛斯的公司工作，負責領導一些傳奇產品如「公主」電話機與寶麗萊sx-70型相機（Polaroid sx-70）的設計。他與提利以及研究助理瓊·巴德吉從一九七四年起共同完成了附有轉盤選擇器的《人體尺度》系列著作。在每本印刷好的塑膠材質指南當中都有一個以金屬扣環固定的轉盤，結合轉盤與塑膠板可以得知特定身高的人體所對應的各種尺寸，例如肩寬、頭寬、腿長等等。《人體尺度》圖中的小圓圈代表了「軸點」（pivot points），象徵人體的可動關節。迪夫里恩特的轉盤選擇器本身就是一個成功的使用者導向設計，它將畫滿密密麻麻線條圖表的厚重印刷品轉變成輕巧、互動式的好用工具。

相較於早期的「喬」和「喬瑟芬」採用人體尺寸的平均值，《人體尺度》選擇器則提供了多種不同的人體尺寸。書中描繪了身高位於第五十百分位的人體尺寸，這個數值是包含百分之九十五的美國女性與男性的身高中間值。這些圖表也標示出了最低百分位（二點五）與最高百分位（九十七點五）的人體尺寸，這些極端的尺

《人體尺度－人體尺寸選擇器》，一九七四年。由亨利德瑞佛斯公司（美國）的尼爾斯・迪夫里恩特（美國，一九二八年～二〇一三年）、艾爾文・提利、瓊・C・巴德吉共同著作，�樂莉・佩提斯（美國，一九四六年～）負責美術設計。麻省理工學院出版社（美國）出版，輪轉平版印刷。拍攝者：麥特・弗林。

寸就不是以圖畫、而是以數字來表示了。至於這百分之九十五範圍以外的資料則不在《人體尺度》的探討範圍內。人體尺寸最大的差異變化正是發生在人體測量尺規兩端的人口族群上。

《人體尺度》的作者們認為這些圖表著眼的是人體身高的差異而非體重：人們「肉體」上的個別差異性要比身高來得大得多。書上的四肢尺寸是一個平均數值；但實際丈量的結果會因人而異。想要製作一個尺度標準系統——即便像《人體尺度》已經盡可能全面性地涵蓋各種尺度了——這個目標總還是會遭遇到人體尺寸百百種的問題。

《人體尺度》是對「通用設計」運動的回應。在一九六〇年代晚期至一九七〇年代早期，新興的聽語障礙族群力促設計師、建築業、製造業、與法律界必須考量更多元的人體需求。人類從小到大，終其一生都必須面對肉體上的各種限制因素。有些障礙是永久性的，有些則是暫時性的，但不論是哪一種障礙，只要遇上糟糕的設計都會讓情形更雪上加霜。

一九八八年現代美術館（The Museum of Modern Art）的「自主生活設計」（Design for Independent Living）特展是博物館界首次以通用設計為主題所舉辦的展覽。研究員卡拉・

麥卡蒂指出，人們是因為在環境中遭逢障礙而「失能」；一旦障礙被去除，失能的情形也就不復存在了。麥卡蒂寫道：「讓使用者實際參與設計流程是極其必要的，因為設計的目的就是在開發能夠讓使用者的能力發揮到極致的輔助設施……在過去，設計的焦點往往擺在人們『力有未逮』之處，產品在使用上也需要額外的協助，這些都只會加深人們的依賴心。」十年後，在館長黛安・皮爾格林（Dianne Pilgrim）的主導下，國立古柏－惠特設計博物館舉辦了《無障礙設計》（Unlimited by Design）特展，這也讓通用設計的商業可行性大為提高。

通用設計期望能夠賦予每個個人獨立工作、生活、以及旅行的能力。經過精心設計的產品擁有人性化的輔助裝置，它同時為失能者與其他使用者改善了環境。當行動輔具與醫療產品既美觀又便利時，人們就更會去使用它們，進而享受更健康、更獨立自主的生活。不論是難看的助行器或者是硬梆梆的藥盒，都會降低人們利用這些產品的意願，更別說從中得益了。

設計史學者貝絲・威廉森（Bess Williamson）曾經對於為失能者設計的產品漸漸向消費者主流市場靠攏一事提出批評：「通用設計在商業上獲得成功的同時，有件事相當諷刺：

將為失能者設計的產品特色無縫整合到大眾市場的產品上，可能會導致真正的失能者被隱藏起來或被忽略掉。」企業界盡力將枴杖或浴室扶手這一類的產品包裝成人人適用的生活日用品時，其實也正助長了社會期待肢體障礙消失的渴望。

近來有些新型義肢的設計毫無遮掩地坦然呈現了這些外加的機械肢體。從約翰霍普金斯大學（Johns Hopkins University）大學開發的高科技數位義肢、到理察·凡·阿斯（Richard van As）設計的3D列印義手，這些精巧的裝置無不堂而皇之地展現了它們的科技性。實際上，對人們來說，看到栩栩如生的義肢做出詭異的動作，要比直接目睹肢障更讓人覺得坐立不安。

作家瑪莉·珍·路普登（Mary Jane Lupton）天生右手畸形。一九五〇年代她即將成年的時候，她的家人要她去安裝仿真、但明顯經過美化修飾的義肢，好把她有肢障的右手藏起來。這些假手的主要功能是要讓她能拿住皮夾或香煙。當她了解到義肢「幫助」的對象其實是那些不想面對她肢障的人時，她便完全棄之不用了。

托馬·卡朋提（Thomas Carpentier）曾經想像過為一些極端的使用者，如健美運動者、截肢者、連體雙胞胎、甚至是《星艦迷航記》（Star Trek）裡有著人頭機身的博格女王（Borg Queen）等，設計新產品與空間。當人們藉助科技的力量來改善生活時，輔具將會彰顯出人機融合的美感，而不是要將所有人體同化為一致的基準。

基於對人與裝置之間各種衝突的關注，德

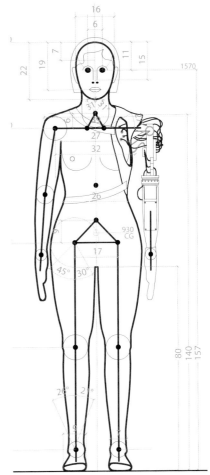

《人的尺寸》（The Measure [s] of Man），二〇一一年。托馬·卡朋提（法國，一九八六年－）設計。法國私立建築學院（École Spéciale d'Architecture，巴黎）學位論文。設計師本人提供。

瑞佛斯辦公室首先展開了「介面設計」（interface design）領域的研究。一九四〇年代開始，早期從事人因研究的學者以「介面」（interface）一詞來描述連結人類與機械的平面。撥號盤、按鍵、與控制桿讓使用者得以操作複雜、隱密的系統。有些控制器是直接而具體的，如汽車方向盤；但有些則需要以圖像表示，例如觸控螢幕上的「按鍵」。控制器會主導裝置的運作方

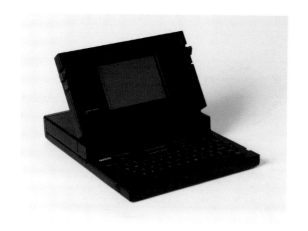

GriD Compass筆記型電腦原型，一九八一年。比爾·摩
格里吉（英國，一九四三年～二〇一二年）設計。GRiD系
統公司（美國）製造。材料為鎂合金、射出成形塑膠。史密
森機構古柏 - 惠特設計博物館館藏，比爾·摩格里吉捐贈，
編號2010-22-1。拍攝者：麥特·弗林。

《關鍵設計報告》（Designing Interactions），二〇
〇七年（右頁）。比爾·摩格里吉（英國）著。麻省理工學
院出版社（美國）出版。平版印刷。拍攝者：麥特·弗林。

式，也會限制使用者對裝置運作造成的影響。

經過十年的研發之後，德瑞佛斯在一九五三年為漢威（Honeywell）設計出溫控器「圓」（Round），至今這仍然是最廣為消費者使用的溫控器。溫控器是一個純粹的介面：它有一個啟動與關閉系統的旋鈕；你可以透過它設定系統目前與未來的狀態。使用者只需要簡單地轉動旋鈕，他們還可以直覺地比較設定的溫度與實際室溫。過去使用者必須將沉重的溫控設備安裝在牆上，現在這已經被漢威的「圓」溫控器所取代。透過人本設計的流程，德瑞佛斯改造了這個不起眼的溫控器——它過去的設計並未考量使用者的需求。

改善使用者的軟硬體經驗已然成為設計實務上的重要課題；德瑞佛斯於一九四〇、一九五〇年代所提倡的「介面設計」已經擴大為「互動設計」（interaction design）。隨著從醫療設備到遙控裝置等各式各樣的產品愈形複雜，設計師們關心的不再只是人機介面的問題。就如設計師布蘭達·蘿瑞爾（Brenda Laurel）所說，他們所追求的是「讓人與電腦能夠共同建構機械裝置」的方法。互動設計師會探討人與系統間動態的交換行為；人與介面同樣都是在這個戲劇舞台上演出的演員。

Nest學習型溫控器（Nest Learning Thermostat）就是當今軟體整合應用產品的好例子。雖然許多家庭都配備有節能、電腦控制的溫控器，但無數困惑於介面設計的使用者卻沒辦法善用這些裝置上的所有功能特色。這個極簡、圓形的Nest溫控裝置利用感應器、軟體、智慧型手機應用程式、以及觸控——旋轉互動模式對使用者作出反應，也讓裝置可以自己進行編程。

比爾·摩格理吉是互動設計的偉大先驅之一。一九七九年，GRiD系統公司委託工業設計師摩格理吉創造出第一台筆記型電腦。GRiD Compass配備有一個螢幕，將螢幕翻開來就可以看到鍵盤。GRiD當時的售價大約是每台八千元美金左右，因此只有一些菁英企業、政府單位、軍隊、以及太空總署（NASA）的太空任務得以使用。當摩格理吉自己開始使用GRiD之後，他發現使用者、軟體、以及物件本身之間的關係要比這個產品裝置更值得深究。後來摩格理吉參與了IDEO的創立，這間設計公司以開發融合高科技的產品、以及宣揚設計思考方法而聞名於世。

時至今日，「互動設計」已經被涵蓋在「經驗設計」的領域裡。要讓使用者形成經驗，就要針

The author with his son, in front of the Southland Runabout trailer where many of the ideas for this book were formed

Photo Catherine Lothen published in Swell magazine

Here are two stories of personal experiences that led me to start working toward a new design discipline, eventually called "interaction design." The first, about buying a digital watch for my son, made me see that I needed to learn how to design controls for products that contain electronics. The second, about designing the first laptop, made me see that I needed to learn how to design user interfaces for computers. The next nine chapters contain thirty-seven interviews, both in the book and on the DVD, with people who have made interesting or important contributions to this field. In chapter 10, "People and Prototypes," I expand my personal point of view about designing interactions.

The Radio Watch

I WAS BROWSING in the duty-free store in Narita airport outside Tokyo while waiting for my flight back to San Francisco in 1983. When I was on business trips, I tried to find gifts to bring home for my two sons, aged thirteen and ten at the time. I already had a Yomiuri Giants hat for the baseball-crazed ten-year-old but still needed something for the teenager, who was starting to get interested in heavy metal music and realizing that dad was not necessarily always right about everything. He was saving the money from his paper route to buy his first electric guitar.

I drifted across to a large array of glass-topped cases and found in them a seemingly endless collection of watches. My designer soul was mesmerized. How could there be so many great looking watches in the world? As well as the international brands that I was used to, there was case after case of beautiful and innovative designs from Japanese manufacturers. Some were for running or swimming, some had interchangeable dials with alternative functions, and many were just elegant. Then I saw a digital watch

對人與產品或服務的相處編寫一連串的故事。負面的經驗也可以激發出新產品的設計靈感。創業家安迪‧卡茲‧梅菲爾德（Andy Katz-Mayfield，沃比帕克〔Warby Parker〕眼鏡公司聯合創辦人）某天對於在藥房購買的刮鬍刀既貴又不好用感到相當無奈——在這番挫折當中，他發現了改造這項日常生活用品的市場潛力。消費者覺得藥房裡那些花花綠綠、泡殼包裝的塑膠刮鬍刀一點意思也沒有，為了回應這一點，哈利斯（Harry's）設計團隊不僅改造了刮鬍刀的外觀，同時也重新設計了包裝、物流、與行銷等系統。哈利斯透過企業網站將它們迷人、充滿使用樂趣的刮鬍刀直接販售給消費者，如此一來，便能以合理的價格提供消費者更美好的產品使用經驗。

物件支援特定行為的特質稱為「可供性」（affordance）。溫控器的轉盤可以轉動，而書本的書頁可以翻、揭、折、撕、做記號。從敞開的門、可以攀爬的階梯，到海市蜃樓、峭壁懸崖，幾乎所有生物都可以辨別這些環境特質代表的是危險還是機會。「可供性」可以開啟直覺的反應——樹枝讓鳥兒們有個可以安穩築巢的地點，而升起至特定高度的平面則方便人們就坐。並不是有扶手、有椅腳的物件才能當成椅子。

有些「可供性」是可以在文化脈絡中學得的（或學都不用學）。對過去幾個世代來說，轉盤式電話的撥號盤該怎麼用不言自明，但這卻讓從小就習慣按鈕與鍵盤的人一頭霧水。人與其它生物是以不斷交流的方式在與環境的特色互動的。當人們與物件上某個引發使用者進行特定動作的特徵（握把、轉盤、開關、扶手）產生關係時，他就成為使用者。同樣地，這些「可供性」也成為對於一連串動作的回應。「可供性」代表了生物與環境之間的關係。牆上的裂縫只要大到足以讓經過的動物進出，它就成了一個出入口。原來設計用來墊在咖啡杯下方的淺碟，被拿來放在杯子上頭之後就成了杯蓋，原先預設的功能隨之改變。「可供性」不是環境絕對或客觀的特徵，它存在於環境與行動者的關係

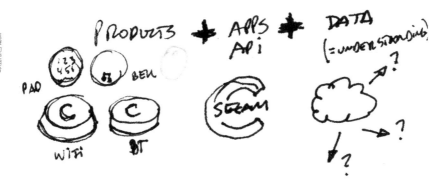

之中。當人們年事漸高，過去引發行動或移動的「可供性」就會成為障礙與限制。

物件與它們的「可供性」附屬在更大的系統下。輪椅需要坡道、電梯、與鋪平的路才能夠完全發揮作用。藥丸需要瓶罐，腳踏車需要車架，鎖需要鑰匙——還有鎖匠、鑰匙配製機、以及藏備份鑰匙的門口地墊。「歐格斯特智能鎖」（August Smart Lock）以智慧型手機的應用程式來取代傳統鑰匙。使用者將一個電子裝置安裝在門栓上。這個裝置會辨識主人的應用程式，就如同手機使用者拿了一把開鎖的鑰匙一樣。鎖的主人可以在任何時間將鑰匙作廢，也可以透過設定讓鑰匙在特定時間後自動失效。這項產品結合了實體物件與數位服務，藉此，歐格斯特希望能夠在使用者的安全沒有任何妥協的前提下，讓日常的惱人瑣事變得更有效率。

對某些人來說，鎖不是安全與關閉的象徵，而是讓人想破壞進入的挑釁信號。可能是為了追求智力的自我挑戰、也可能是為了政治或經濟上的利益，黑客（hackers）破解了密碼，讓原本隱藏的機制曝了光。人們希望以易懂的方式對難以理解的系統進行控制，因而有了「介面設計」；而「開放資源設計」則是為了揭發隱身在介面背後的那套機制而誕生的。

「黑客」——通常以較溫和的「自造者」（maker）面目示人——正成功地在產品界裡攻城掠地。戴爾·多爾第（Dale Dougherty）是一系列暢銷軟體指南的出版商，在他於二〇〇五年發行《Make》雜誌之後，「自造者」一詞成為主流。《自造者人權宣言》（The Maker's Bill of Rights）裡包含了「要螺絲不要膠水」（screws not glues）這一類的口號，聲稱使用者有「將物件拆解後再以新方式重組」的欲望。《Make》雜誌展開了大規模的自造者展覽會（maker faires）、自造者會客室（maker lounges）、自造者巡迴活動。至於被排除在這個「自己動手做」的文化之外的被動使用者，他們就只好等著自己的需求被安排、被廠商製造出來。

有許多「開放資源設計」是被業餘的愛好者開發出來的。把你家裡的掃地機器人變成一台貓咪的座駕（破解Roomba）或將Lack系列邊桌改造成立式工作桌（破解IKEA）並未解決什麼既有的問題，但它的確讓人們對於技術、限制、與問題解決方法有更深入的了解。雖然大部分破解IKEA的結果看起來都有點「落漆」，但學有專精的設計師如安德雷斯·班德（Andreas Bhend）仍然能藉此創造出物美價廉的新產品，並且將作法分享給社會大眾。

這種「雜工（BRICOLEUR）」設計是將IKEA的賣場視為零件工具箱，而不是完整成品的販售處。湯瑪斯·洛米成立的「開放結構」就是一個連鎖組件的系統，任何設計師都可以

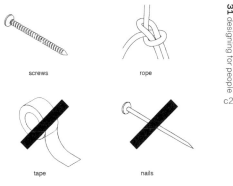

bolts screws rope

glue tape nails

「歐格斯特智能鎖」概念圖，二〇一三年。（左頁）。伊夫·貝哈（Yves Béhar）設計（瑞士，一九六七年～），「融合專案」（fuseproject）公司（美國）。設計師提供。

「開放結構（OpenStructures，OS）」圖解：首選與盡量避免的組合技巧（Preferred and Non-Preferred Assembly Techniques），二〇〇九年。湯瑪斯·洛米（Thomas Lommée）設計（比利時，一九七九年～）。設計師提供。

隨意下載系統上的內容，並以3D印表機加以列印。傑西·霍華德（Jesse Howard）以透明工具組（Transparent Tools）結合「開放結構」的標準輪子零組件，重新改造了馬達、以及玻璃與塑膠容器。這些「開放資源設計」推翻了工業設計師的傳統任務——如同亨利·德瑞佛斯所做的一樣——以曖昧不明的介面將技術隱藏起來。

誰是未來的使用者？價格愈趨合理的3D列印技術許了我們一個屬於個人設計與製造的新時代。隨著新時代的展開，專業設計師們會設立資料庫，讓人們下載各種可以組裝各種元素的樣式與工具。由於產品只需要滿足單一觀眾，設計師很可能會成為引領自造者探索需求與動機的諮商師與趨勢專家。

隱藏在「可用性」之後的是什麼　在《關鍵設計報告》中，摩格里吉詳述了人因研究的層級，並將人體解剖學（人體測量學）的尺寸丈量放在最底層，愈往上複雜度與研究度愈高。從人體測量學往上分別是生理學（physiology，人體如何運作）、認知心理學（cognitive psychology，心智如何運作）、以及文化人類學（cultural anthropology，了解人類狀態）。位在人因層級最頂級的是生態學（ecology），探討的是所有生物間的互賴關係。回想過往的使用者，摩格里吉認為只講個人需求的視野對設計思考的未來而言過於狹隘。正當他儼然成為設計領域的理論先驅之際，他也洞見了使用者導向設計的限制。

我們正走向更全面性的設計觀，它將會為更多的個人、社群、與世界帶來衝擊。
——比爾·摩格里吉

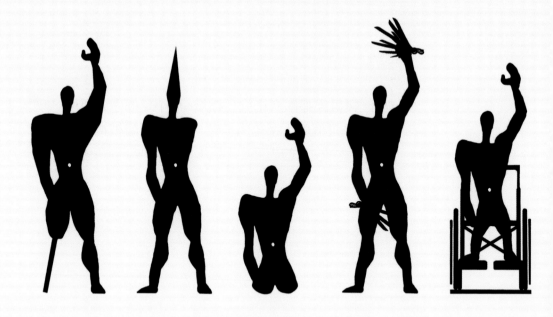

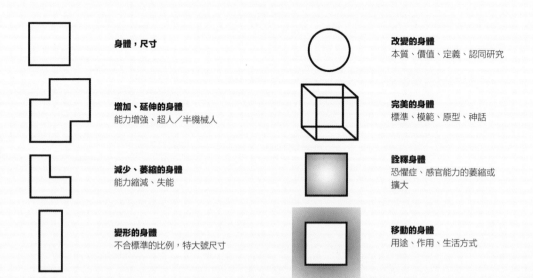

身體，尺寸

改變的身體
本質、價值、定義、認同研究

增加、延伸的身體
能力增強、超人／半機械人

完美的身體
標準、模範、原型、神話

減少、萎縮的身體
能力縮減、失能

詮釋身體
恐懼症、感官能力的萎縮或
擴大

變形的身體
不合標準的比例，特大號尺寸

移動的身體
用途、作用、生活方式

the measure(s) of man: *architects' data add-on*

人的尺度：《建築設計手冊》附件

此專案中所有圖像都是由托馬‧卡朋提（法國‧一九八六年／）為他在法國私立建築學院的學位論文所設計（巴黎‧二○一二年）。

現代社會企圖將所有事物與各種服務合理化，並加以分類、標準化。建築也難以倖免：空間、計畫、用途、尺寸、個人、價值、與思維都傾向於符合標準，而不是探索各種可能性。人體為這個廣大系統的基礎，也同樣面臨被標準化的命運。這種同一性的結果是人因工程與線性空間造成的嗎？

一九三六年，恩斯特‧紐佛特首次出版了《建築設計手冊》，這本書已經廣為全球好幾個世代的學生與從業人員所沿用，無疑是建築規範的聖經。雖然過去數十年來這本書的內容被不斷更新，但《建築設計手冊》裡仍然持續保有現代主義追求「普遍性」的大夢。根據書中的說法，不論何時、何處，建築都被相同的工具——人體——所體驗著。沒有任何一個人體規範可以完整表現出從人類各式各樣的文化、個人、生理、與形態差異衍生而來的建築體驗。

人體沒有單一標準；它可以是高、矮、胖、瘦、乾瘦、畸形、或扭曲的。這個專案嘗試為一些特異的人體發想出對應的建築形式與空間。

勒‧柯比意模組（Le Corbusier's Modulor），是以人體作為丈量標準的現代主義建築比例模型。然而在現實生活當中，這個模型沒辦法完全表達出各種人類的特殊性。

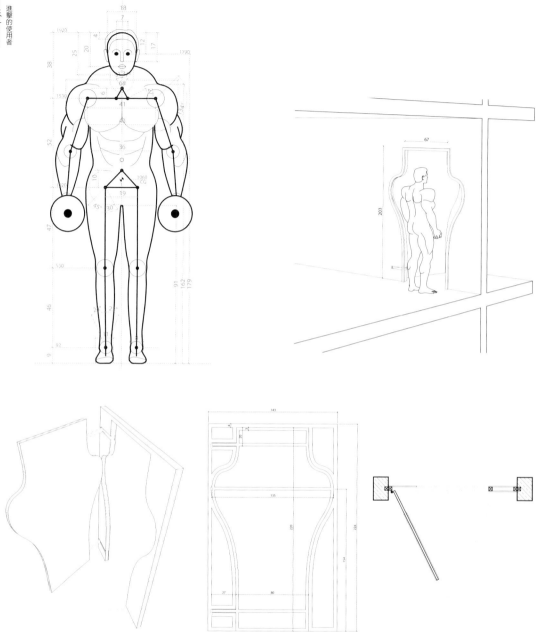

阿諾（Arnold）是一位健美先生，他有一對特別寬厚的肩膀。他家的大門於肩膀高度的位置所開的寬度特別寬。這扇門需要訂製一個附有延伸鉸鏈的門框。

博格女王（右頁）只有頭與胸部。剩下的身體部位只是用以模仿人類外表的附加配件。當她在家裡時，電動軌道可以讓她在房與房之間滑行移動。她不會接觸到地板；她只與天花板相連。

奧斯卡是地表上最快的男人之一,雖然他外表看起來異於常人。然而他的運動義肢是設計用來跑步,不是用來走路、或甚至轉向的。當他穿上運動義肢後,階梯就成了跑道。階梯的角度變得平緩,邊緣也被磨圓了。

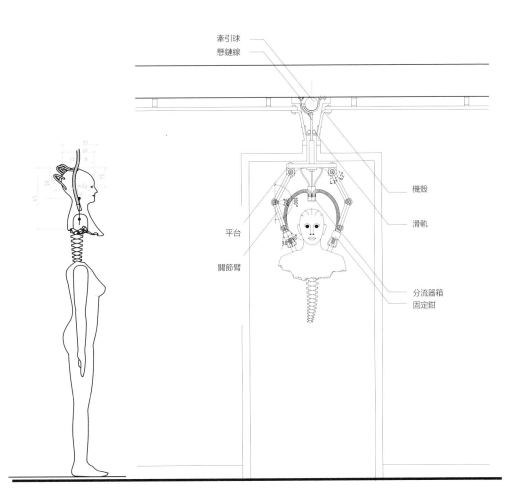

牽引球

懸鏈線

機殼

滑軌

平台

關節臂

分流器箱
固定鉗

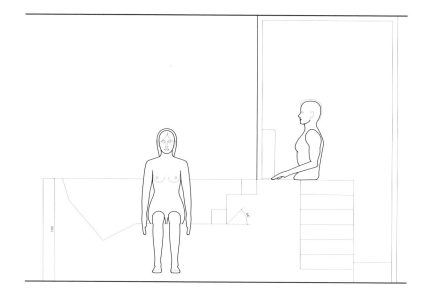

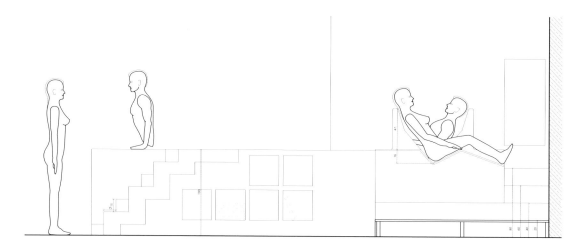

大衛是一名沒有下肢的舞者。他與妻子的生活高度是不同的：他在地面上移動，而她在一公尺高的上方。為了升高大衛的生活平面，這些傢俱的設置形成一個連續的橫向景觀，讓他們雙方可以在沒有高度差異的狀況下互動往來。

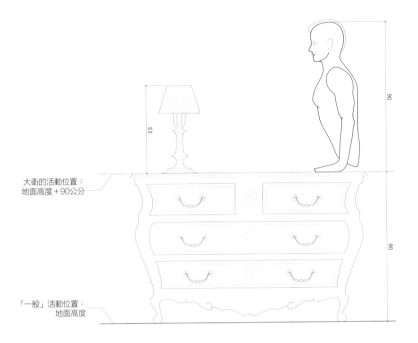

大衛的活動位置：
地面高度＋90公分

53

90

90

「一般」活動位置：
地面高度

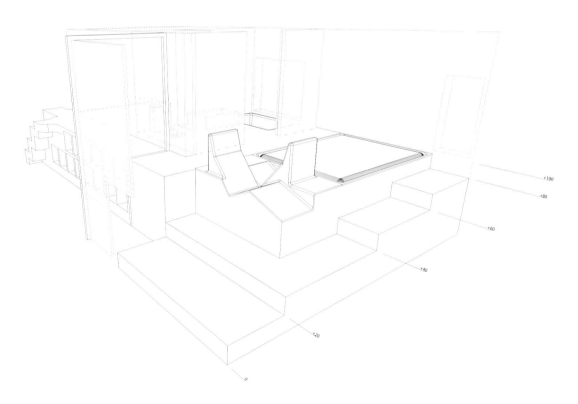

+100

+80

+50

+40

+20

0

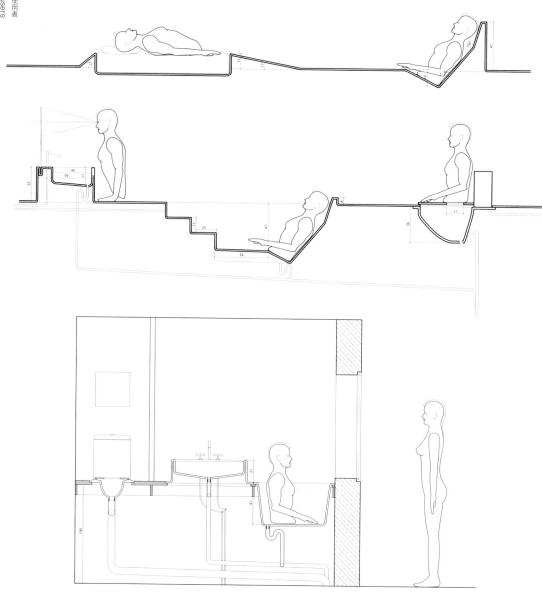

改變平面對大衛來說可能並不是太自在。如果要減少平面高度的變化,何不將
傢俱與衛浴設備放置在同一個平面上?於是產生了一個在零階層(zerolevel)
上下移動的新建築景觀。

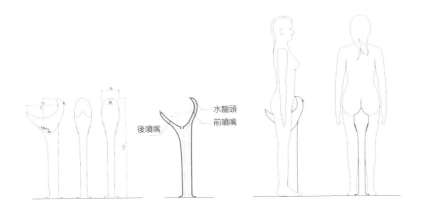

水龍頭
前噴嘴

後噴嘴

雙性人（hermaphroditus）同時擁有男性與女性的生殖器。較高的坐浴盆可以讓他／她以男性的站姿清潔女性器官，還是對他／她雙性別認同的尊重。這間衛浴循法王路易十四（Louis XIV）*的傳統被設置在客廳中央，路易十四讓他的貴族們擁有觀看國王日常起居的特權。最私密的空間成了公共空間。

*譯註：路易十四（Louis XIV，一六三八年―一七一五年）為法國國王·凡爾賽宮（Château de Versailles）的建造者。

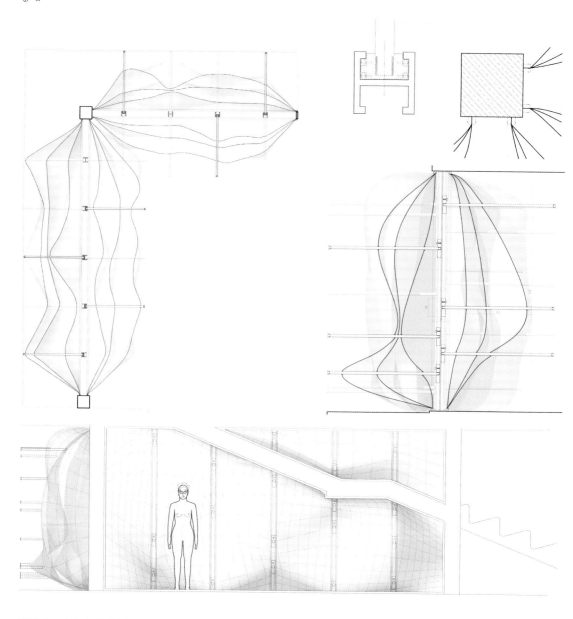

歐爾蘭（Orlan）是一位法國藝術家，她透過手術與整形的方式改變了她的肌膚外貌。這個結構也採取了類似的概念，牆面是一系列的透明紡織布料，歐爾蘭可以利用它們將建築重組成新的空間，隨她個人喜好延伸或調整。

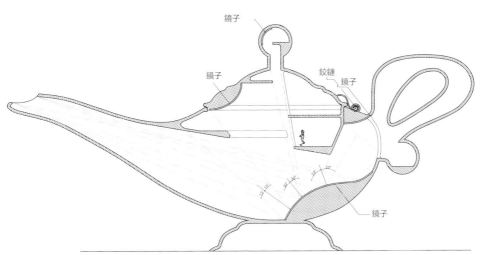

鏡子

鏡子

鉸鏈
鏡子

鏡子

精靈住在油燈裡頭。燈裡唯一可以透光的出入口,就是出火的壺嘴。房間裡的
凸面鏡可以讓光線照亮整個房子。

德古拉（Dracula）*希望喝飲料時也能舒舒服服地坐著。這張雙模的扶手椅可
以在他享用飲料時幫他撐托住被害者的身體。

*譯註：德古拉為傳說中
的吸血鬼，實為十五世
紀羅馬尼亞地區的統治
者之一。

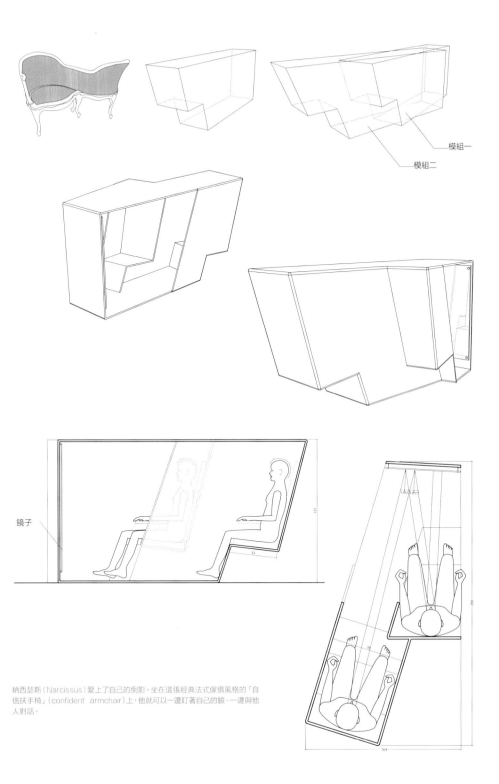

模組一

模組二

鏡子

納西瑟斯（Narcissus）愛上了自己的倒影。坐在這張經典法式傢俱風格的「自信扶手椅」（confident armchair）上，他就可以一邊盯著自己的臉、一邊與他人對話。

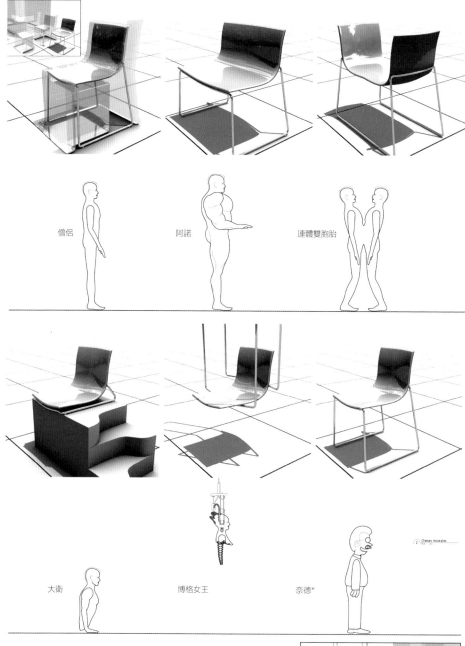

僧侶　　　　　阿諾　　　　　連體雙胞胎

大衛　　　　　博格女王　　　　　奈德*

由各種特異人士多元成家組成的家庭成員們應該要能在同
一張餐桌旁一起用餐。在這裡，每一張椅子都是為特定使
用者特別設計，根據原始模型做出各種不同的變化。

*譯註：奈德為美國福斯國際
電視網（Fox International
Channels）影集《辛普森家
庭》（The Simpsons）裡的
角色・奈德・富蘭德斯（Ned
Flanders）。

dining room and kitchen 餐廳與廚房

愛麗絲（Alice）*跟著白兔進入了與她多面向的現實世界相反的空間：家庭主婦的仙境（the housewife's Wonderland）。這間廚房的製造者是全世界最知名的「標準化思考」公司之一，這是利用該公司的網路工具所設計出來的。這正與「非標準」（nonstandards）的研究形成對比。

*譯註：愛麗絲為兒童文學作品《愛麗絲夢遊仙境》（Alice's Adventure in Wonderland）的主角。在故事中，愛麗絲跟著一隻白兔進入了奇幻的世界。

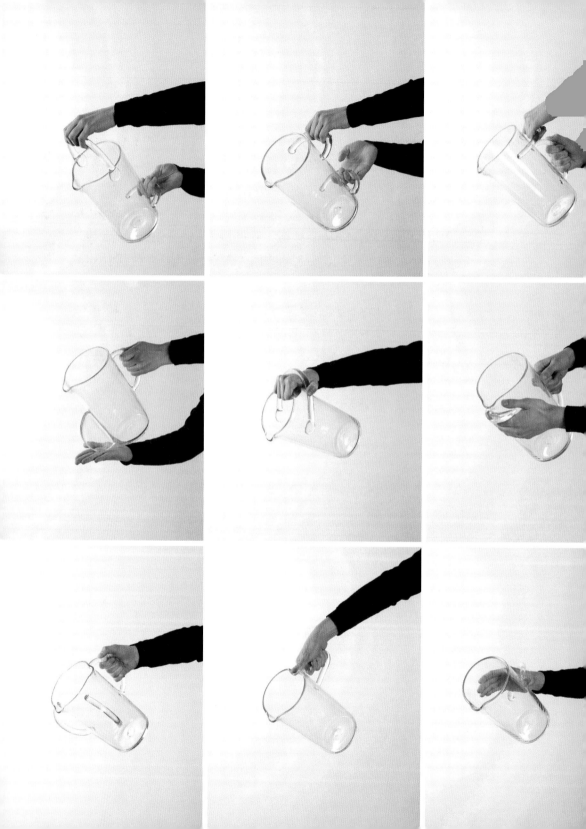

handle 握把

「握把」是名詞，同時也有動詞的意味。人類看到握把，會自然而然地做出抓握的動作。它是人們與產品之間的連結點。從腳踏車的模鑄把手、到茶杯的精美握環，「握把」是認知心理學家所謂「可供性」——也就是在環境當中會促成或引發特定行為或動作的功能特徵——的例證。經過精心設計的握把手感極佳；而設計不良的握把會讓使用者感到疼痛與不舒服。

「握」這個動詞的意思是用雙手去感覺、觸摸、或操作物件。以下頁面的物件將「抓握」視為生物與物品之間一種活躍、有生命力的交流。在這些專案裡，設計師讓使用者們進行觸摸、抓、握、推、擠等動作，或者讓他們安裝物件以達到自己所設定的目標。

使用水壺的九種方法，二〇一三年。里昂‧藍斯梅爾（Leon Ransmeier，美國，一九七九年～）設計。美國康寧玻璃博物館（Corning Museum of Glass）玻璃實驗室（GlassLab）製造。手工吹製玻璃。由設計者提供。拍攝者：藍斯梅爾公司（Ransmeier, Inc.）。

在這一系列的水壺當中,每一個把手結構都引發使用者作出不同的行為反應。藍斯梅爾先從一個原型的、再普通不過的容器開始,他要我們將注意力放在握把本身最初的語言、以及它與人類身體的溝通上。藍斯梅爾先是以硬紙板製作原型,藉此表現每一個容器的基本形狀與功能。二○一二年七月,他和康寧玻璃博物館(Corning Museum of Glass)熱玻璃流動工作坊——「玻璃實驗室」(GlassLab)——的工匠們花了幾天的時間,將他的硬紙板原型製作成玻璃模型。第二年,他回到博物館位於紐約州康寧市(Corning, New York)的手吹玻璃工作坊,完成了一系列的水壺作品。

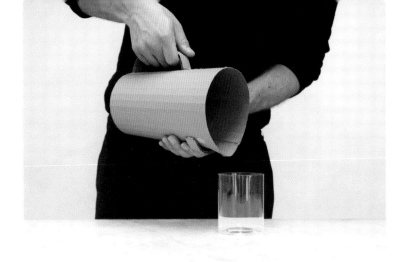

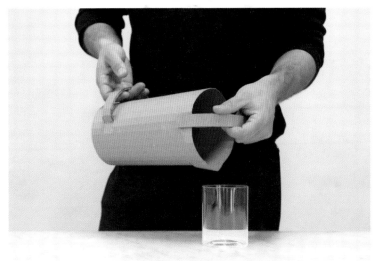

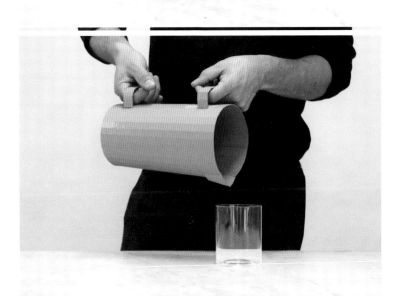

使用水壺的九種方法，二〇一三年。里昂．藍斯梅爾（美國，一九七九年－）設計。
材料為硬紙板。由設計者提供。拍攝者：藍斯梅爾公司。

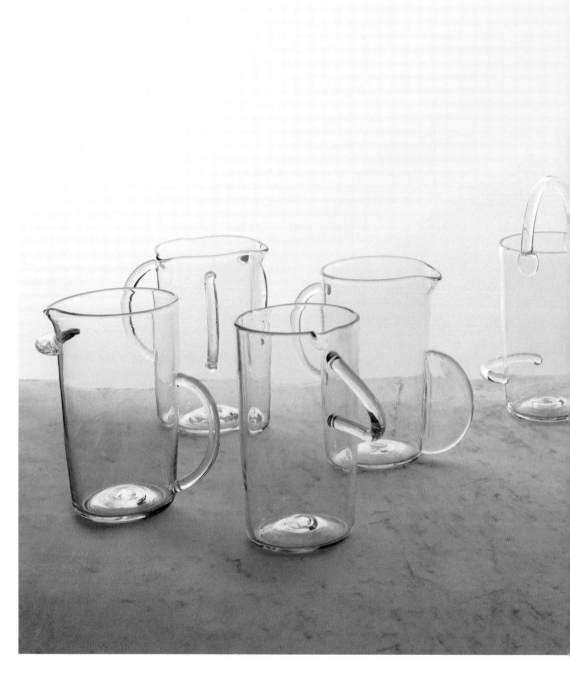

雖然原型的硬紙板握把是帶狀的形式，但最後成品的握把卻是圓形的。
藍斯梅爾的說法是玻璃「真的很喜歡變成圓形。它是放射狀的物質，它
一直在旋轉，一直被翻動著。也因此，圓藤狀的握把似乎是比較自然的，
放在手裡的手感也比較好。」

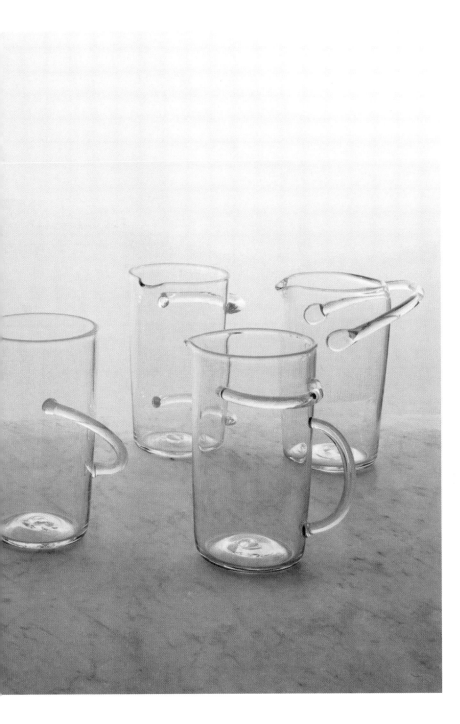

使用水壺的九種方法。二〇一三年。里昂·藍斯梅爾（美國，一九七九年～）設計。

美國康寧玻璃博物館玻璃實驗室製造。手工吹製玻璃。由設計者提供。拍攝者：

藍斯梅爾公司。

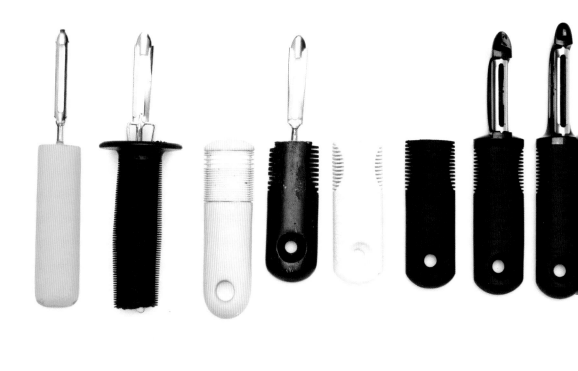

退休的廚房用具設計師山姆・法柏（Sam Farber）與他的太太貝琪・法柏（Betsey Farber）共同催生了廚房用具品牌OXO。他們先是創作了一些餐廚器具的黏土模型，在這些模型上安裝了厚實、容易抓握的握把。貝琪深為關節炎所苦，這讓她每回要使用削皮刀時就覺得痛苦萬分。後來山姆與「聰明設計」（Smart Design）公司合作，開發出OXO「好握」（Good Grips）系列產品。

設計團隊利用各種材質，包括木頭、橡膠、塑膠、發泡塑料，製作了數十種握把的原型。設計師們將握把原型——擺在桌上，進行測試與研究。除了木頭與塑膠握把之外，團隊成員們不斷地拿起其中一個標準的橡膠腳踏車把手，反覆抓握測試——於是這個橡膠握把成了最終產品設計的關鍵靈感來源。現在的OXO品牌包括了各式各樣的產品，甚至包括為孩童設計的醫療設備與工具，而黑色橡膠握把

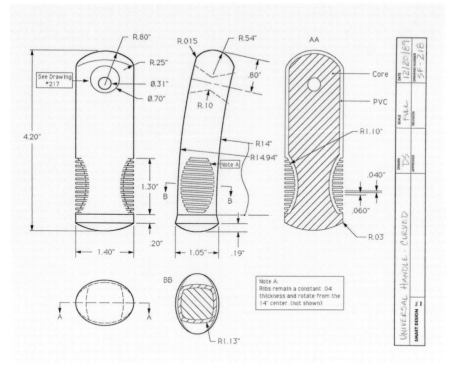

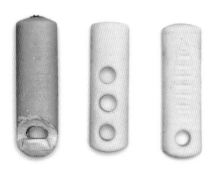

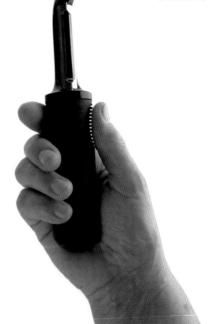

（好握）廚房用具，原型，與設計圖，約一九九〇年。聰明設計（公司）（美國）設計，設計總監：戴文·斯道威爾（Davin Stowell），丹尼爾·福爾摩沙（Daniel Formosa）。團隊成員，塔克爾·維耶梅斯特（Tucker Viemeister），丹尼爾·福爾摩沙（Daniel Formosa），史蒂芬·羅賽克（Stephen Russak），史蒂芬·艾倫多爾夫（Stephen Allendorf），麥可·卡拉漢（Michael Calahan），居爾根·勞布（Jürgen Laub），史蒂芬·瓦爾（Stephen Wahl）。OXO公司（美國）製造。材料為不鏽鋼、熱可塑橡膠（Santoprene）、發泡塑料、塑膠、木頭、石膏、聚丙烯（polypropylene）、石膏與預印白色網紋紙。史密森機構古柏—惠特設計博物館藏，1992-52-1/10,25;2011-50-1/9,11/20;2011-50-24。拍攝者：（繪圖者）：麥特·弗林。

也成為舒適好用的象徵。OXO體現了通用設計的核心原則：改善失能使用者取用工具的便利性，就可以改善他們的生活經驗。

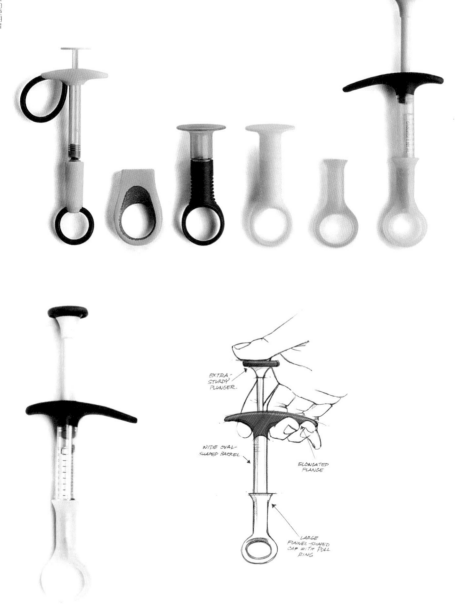

塞妥珠單抗家用注射器原型，二〇一〇年。「聰明設計」公司（美國）設計、優

喜碧藥廠（UCB Pharmaceuticals，比利時）製造，材料為聚碳酸酯（PC）型

膠（polycarbonate plastic）。設計者提供。

塞妥珠單抗（Cimzia）是類風濕性關節炎（rheumatoid arthritis）患者所使用的藥物。類風濕性關節炎患者對尖銳外形的物品特別容易感到不舒服，他們的手與手指力量也只有一般人的百分之二十五至三十。「聰明設計」公司製作了許多產品原型，改善患者的體驗，鼓勵患者遵從醫囑用藥。三指可輕易扣住的注射筒凸緣和較大的拇指墊減少患者與尖銳物接觸的機會；活塞的設計讓使用者更能有效施力。這項產品提供了十四種不同的握把，橢圓形的筒身還可以避免注射筒在手中轉動。環狀的針頭套方便使用者取下；喇叭形狀的設計讓它套上後不易回彈，進而避免被針頭刺傷的意外發生。這項產品在使用上的方便與舒適更強化了它的功能性。

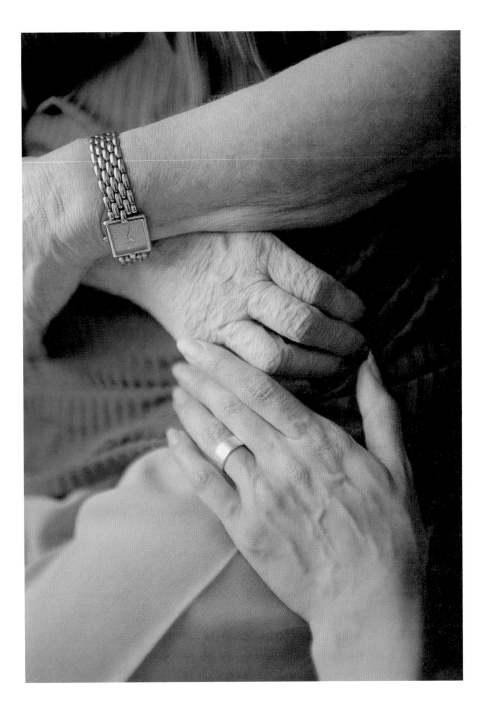

《我輕撫祖母的最後時光之 I 》（One of the very last times I touched my grandmother），二〇〇三年。艾莉諾‧卡魯奇拍攝（美國‧以色列裔，一九七一年–）攝影作品。創作者／INSTITUTE（美國）提供。

攝影師艾莉諾‧卡魯奇（Elinor Carucci）拍攝了一系列由家族成員各式各樣的生活與他們的肉體交織而成的親密照片，並藉此為家族的生命留下記錄。

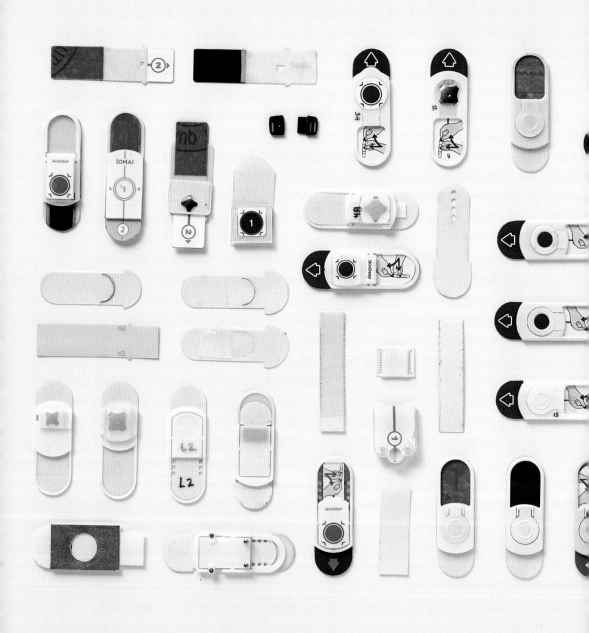

二〇〇六年，施打疫苗仍然需要由專業技術人員以無菌針頭進行注射。致力於開發「經皮免疫」（transcutaneous immunization）*技術的Iomai公司委託IDEO設計出一種使用者導向的「免針頭疫苗傳遞系統」（vaccine-delivery system）。測試發現，使用者使用此一系統時，必須先在準備區內去除四十微米（micron）厚度——大約與塑膠袋厚度相仿——的皮膚。IDEO製作了數百種原型，試圖

找出使用者可以自行剝除皮膚並正確地將貼片貼在準備區的方法。在經過許多回合的原型製作與使用者測試之後，IDEO完成的設計可以利用砂紙去除皮膚表層，有一個可以提供視覺與聽覺回饋的雙穩態（bistable）按鍵，還會留下墨印供稍後判斷貼布擺放的正確位置。最後他們製作出可以大量生產的模型，此舉足以顛覆過去的疫苗傳輸系統。新系統所使用的貼布效期穩定，可以利用郵寄方

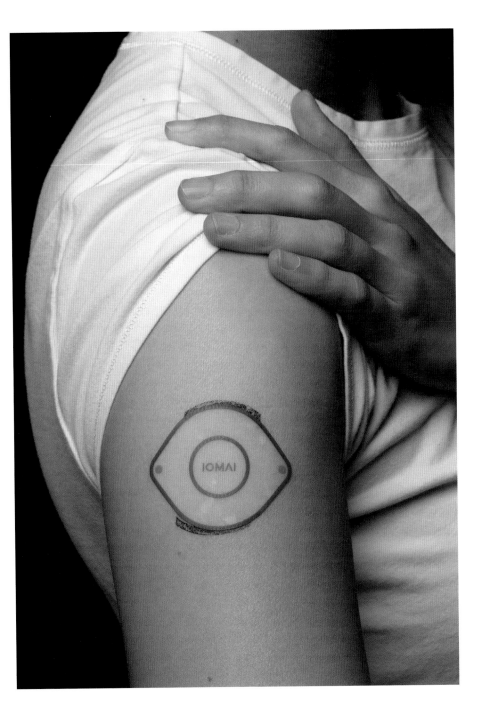

Iomai 免針頭疫苗傳遞系統原型，二〇〇六年。IDEO 公司（美國）設計。材料為雙穩態彈簧鋼（bistable spring steel）、醫療級砂紙、織布膠帶、石墨板、塑膠片、3D 列印 ABS 塑膠扣件。設計者提供。

式送達使用者手上，使用者可以自行使用；而且它採用一般原料與標準流程製作，便於生產。這項產品回應了全國性疫苗施打或開發中經濟體實施大規模疫苗注射的需求。Iomai公司股票在二〇〇六年首次公開發行，並且獲得美國衛生及人類健康服務部（Depart-ment of Health and Human Services）全國流感計畫的合約資金挹注。Iomai公司於二〇〇八年八月被Intercell公司所收購。

＊譯註：「經皮免疫」是指將疫苗製成貼片貼於皮膚上，藉由擴散作用讓藥物穿透皮膚角質層，再由皮膚下方的微血管輸送到循環系統。

Sabi THRIVE系列商品讓用藥成為一種正向愉快的經驗，以鼓勵使用者遵從醫囑。Sabi的創辦人阿薩夫·望德（Assaf Wand）說：「這些看起來神祕又新奇的產品讓吃藥不再是一件丟臉的事。」設計師在草圖中探索了各種將服藥與日常生活結合在一起的可能性，包括能夠整理藥物、分配藥物、以及可以同時攜帶藥物與飲用水的

藥盒。FOLIO藥盒看起來就像是一本私人筆記本，它同時具有隱密性、便利性、以及客製化的外觀。SPLIT切藥器沒有金屬刀片，這也意味著它不需要透過藥房櫃檯人員進行販售；切藥器內部的柔軟表面讓使用者透過一般掌力施壓即可切割堅硬的藥丸，同時還提供使用者觸覺反饋。Sabi會參考直接來自於使用者的意見。他們發現許

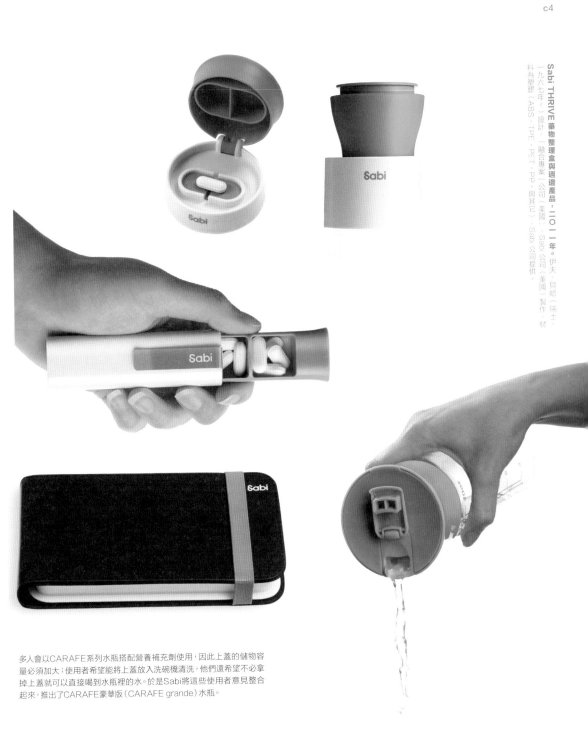

Sabi THRIVE 藥物整理盒與週邊產品。二〇一一年。伊夫．貝哈（瑞士，一九六七年－）設計，「融合專案」公司（美國），Sabi 公司（美國）製作，材料為塑膠（ABS、TPE、PET、PP 與其它）。Sabi 公司提供。

多人會以CARAFE系列水瓶搭配營養補充劑使用，因此上蓋的儲物容量必須加大；使用者希望能將上蓋放入洗碗機清洗，他們還希望不必拿掉上蓋就可以直接喝到水瓶裡的水。於是Sabi將這些使用者意見整合起來，推出了CARAFE豪華版（CARAFE grande）水瓶。

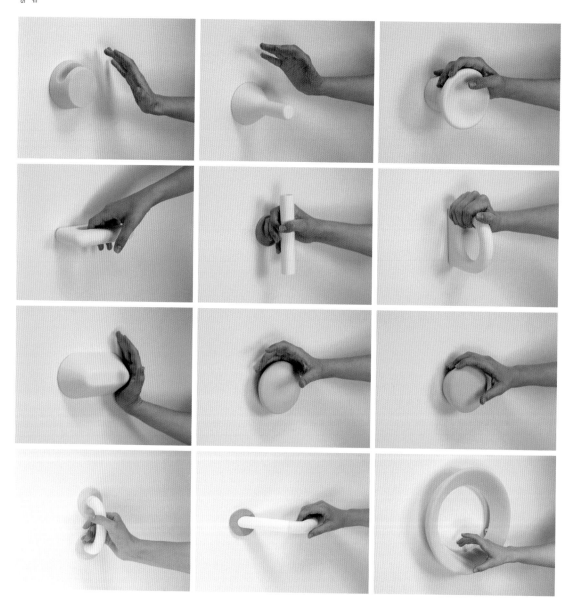

Sabi HOLD是一種讓人們可以不著痕跡地安全出入浴缸或淋浴間的設備。它安裝容易，同時可以作為毛巾掛環，自然而然地融入浴室擺設。從設計原型可以看到設計者嘗試過各種不同的握把形狀，最後終於為HOLD製作出沉穩的環形樣式。成品的握感極為舒適，雖然外觀有別於傳統的抓握桿，但使用起來相當直覺。有百分之七十的

浴室跌倒意外發生在進出浴缸或淋浴間的時候。抓握桿已經成為浴室防跌設計的重點之一。研究顯示使用者使用抓握桿的主要目的在於保持進出浴缸時的身體平衡，而不是要將身體從浴缸裡拉起或躺下。

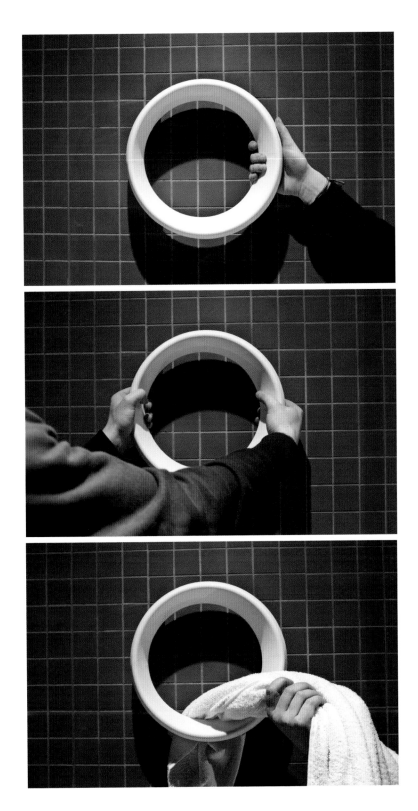

Sabi HOLD 浴室原型，二〇一四年。由愛德華‧巴爾柏（Edward Barber，英國，一九六九年～）與傑‧奧斯格爾比（Jay Osgerby，英國，一九六九年～）共同創立的 MAP 設計公司（英國）設計，材料為熱塑性模版，燒結尼龍（sintered nylon），Sabi 公司（美國）製作，Sabi 公司提供。

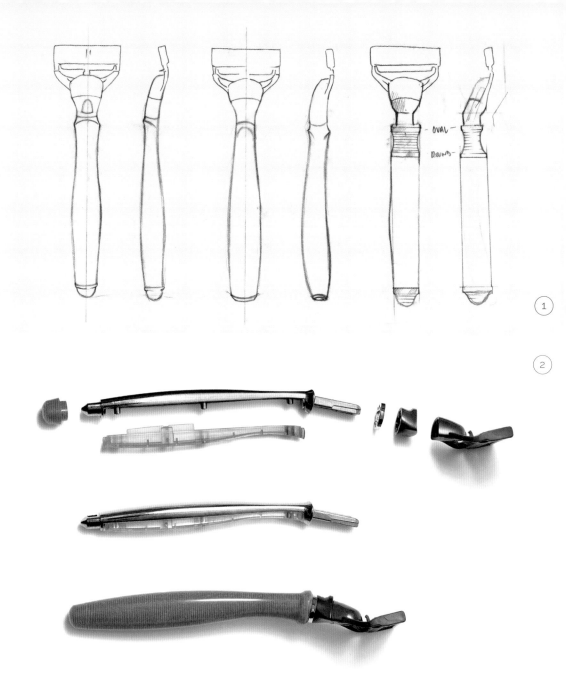

1

2

身為刮鬍產品的使用者，安迪·卡茲——梅菲爾德不想再花大錢去買那些一點都不吸引他的刀具了。於是他和他的夥伴傑夫·瑞德（Jeff Raider）從消費者經驗出發，開始動手打造一個高品質、設計貼心、且價格合理的產品品牌。他們與品牌廣告公司Partners & Spade、以及Prime Studio的兩位工業設計師史都華·哈維·李

（Stuart Harvey Lee）與喬肯·薛伯斯（Jochen Schaepers）攜手合作。李和薛伯斯設計了數十種不同的產品原型，期望製作出既具有古典美又符合人體工學的握把。從這裡所展示的圖稿與原型，可以看到他們針對產品不同的外形、拋光、素材、與色彩進行各種測試與探索，同時還對產品與使用者皮膚接觸時的角度詳加研究。

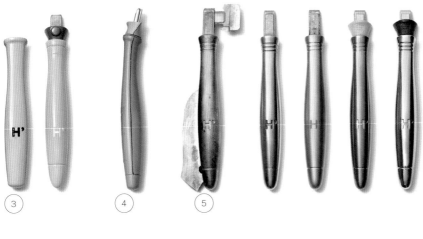

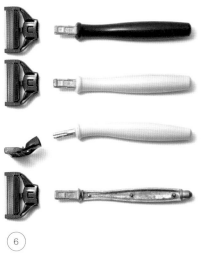

③

④

⑤

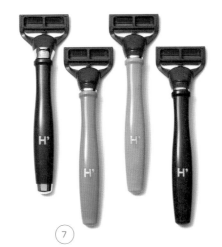

⑥

⑦

哈利斯刮鬍刀設計圖稿與原型，二○一三年。史都華‧哈維‧李（英國，一九六五年─）與秦肯‧薛伯斯（德國，一九六八年─）設計‧Prime Studio（美國）‧哈利斯（美國）委託珠海特藝塑料容器廠有限公司（Zhuhai Technique Plastic Container Factory Co., Ltd.‧中國）與艾斯費德精密技術有限公司（Feinl Technik GmbH Eisfeld‧德國）製造。材料為有色高分子聚合物（painted polymer）‧ABS塑膠‧聚碳酸酯（PC‧polycarbonate）‧熱塑性橡膠（TPR）‧不鏽鋼‧鍍鉻鋅合金（chrome-plated zinc alloy）‧鍍鉻鋁合金（chrome-plated aluminum alloy）‧黃銅。哈利斯提供。

1 概念草圖
2 內部組件
3 第一個外觀模型
4 第一個工廠原型
5 表面拋光研究
6 刀頭連接處最佳化
7 部分被否決掉的色彩
8 哈利斯杜魯門（Truman）全系列刮鬍刀

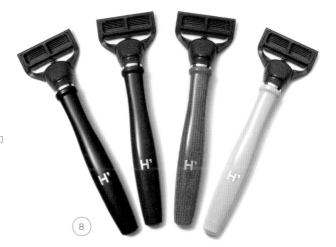

⑧

 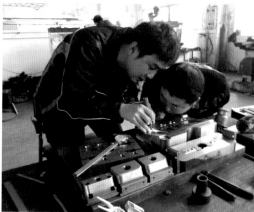

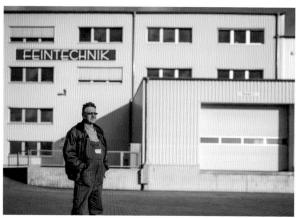 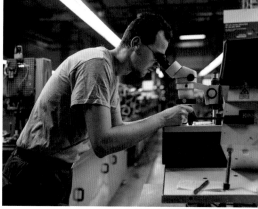

由左至右、由上至下：薛伯斯和李兩人在翻看一整箱從藥妝店蒐購來的刮鬍刀產品──這些刮鬍刀都包裝在難以開啟的塑膠泡殼中，每支都有誇張的弧度造型，標榜配備有空氣動力軟膠鰭。「沒人喜歡這些東西……」李說。哈利斯的握把是由珠海特藝塑料容器廠有限公司（中國）製造，刀片則是由艾斯費德精密技術有限公司（德國）生產。二〇一四年，哈利斯買下了這間德國製造廠，此舉讓哈利斯在面對巨人企業──如吉列（Gillette）──時更具競爭力。

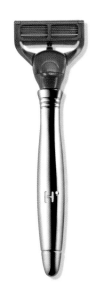

HARRY'S

哈利斯刮鬍包裝套組（雲絲頓系列〔Winston Set〕），二〇一三年。外包裝由 Prime Studio（美國）的史都華・哈維・李（英國，一九六五年一）與喬肯・薛伯斯（德國，一九六八年一）設計。Partners & Spade（美國）負責品牌識別與平面視覺設計。哈利斯（美國）委託珠海特藝塑料容器廠有限公司（中國）與艾斯費德精密技術有限公司（德國）製造。材料為 ABS 塑膠。加工紙 哈利斯提供。

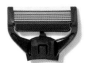

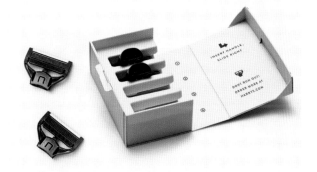

哈利斯主要是透過網站（harrys. com）直接銷售它們的產品。由加工紙與少量塑膠組件構成的外包裝，是使用者與實體產品間的第一個接觸點。一組完整的套組內含一支握柄、三個刀頭、與哈利斯刮鬍膏，售價為十五美元至二十五美元。

「混搭」系列餐具與原型，二〇〇七年。由康斯坦丁·博伊姆（俄羅斯，一九五五年－）和蘿琳·里昂·博伊姆（美國，一九六四年－）設計，博伊姆設計工作室（Boym Studio，美國）、「美食家」公司（加拿大）製作，材料為發泡塑料、發泡芯材、硬紙板、不鏽鋼。設計者提供，拍攝者，麥特·弗林。

康斯坦丁·博伊姆（Constantin Boym）和蘿琳·里昂·博伊姆（Laurene Leon Boym）會從大眾文化與日常生活中找尋新的創意。在設計流程中，博伊姆夫婦經常會利用既有的事物做為模型與靈感來源。他們為「美食家」（Gourmet Settings）設計的餐具樣式觸及幾個面向的問題：功能性、運用性、故事性、與圖像性。使用者究竟是如何在日常生活當中使用他們的餐具的？隨著時間過去，餐具漸漸地不成套了，於是又會有新的成套餐具遞補進來。家庭生活不斷演進，各式各樣的叉子、餐刀、湯匙也塞滿了廚房抽屜。博伊姆的「混搭」（Hybrid）系列餐具就刻意讓餐具樣式不成套，模擬出日常社交生活的情形。

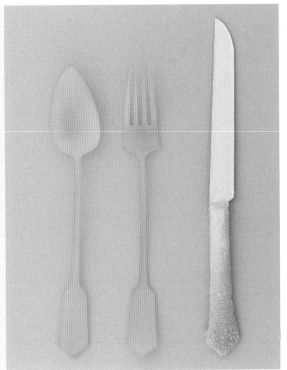

「哥德」系列餐具，原型與數位設計稿，二〇〇七年。由康斯坦丁‧博伊姆（俄羅斯，一九五五年〜）和蘿琳‧里昂‧博伊姆（美國，一九六四年〜）設計。博伊姆設計工作室（美國）。〔美食家〕公司（加拿大）製作。材料為3D列印塑膠、不鏽鋼。設計者提供。拍攝者：麥特‧弗林。

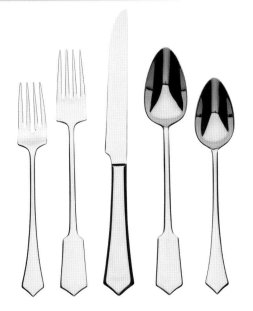

刀叉在好萊塢驚悚電影當中占有一席之地。博伊姆夫婦以餐廚用具的黑暗面為題材創作了「哥德」（Goth）系列，這個系列以尖銳的端點與明確的角度為特色，風格源自於維多利亞時期（Victorian times）*起即深刻影響時尚、藝術、與音樂界的新哥德式（neo-Gothic）美學。這些餐具的樣式將故事性與戲劇性的氛圍帶入用餐的經驗中。

*譯註：維多利亞時期一般定義為一八三七年至一九〇一年，即英國維多利亞女王統治的時期。這段時間是英國工業革命與帝國國力發展的顛峰時期。

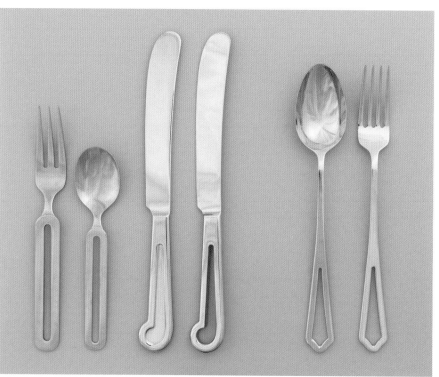

「殖民地時期鬼魂」系列餐具，原始素材與原型，二○○七年。由康斯坦丁‧博伊姆（俄羅斯，一九五五年～）和蘿琳‧里昂‧博伊姆（美國，一九六四年～）設計，博伊姆設計工作室（美國）。「美食家」公司（加拿大）製作。材料為塑膠、硬紙板、發泡芯材、3D列印塑膠、壓鑄金屬、不鏽鋼。設計者提供。拍攝者：麥特‧弗林。

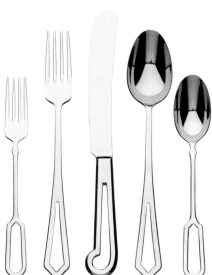

剛開始的時候，「殖民地時期*鬼魂」（Colonial Ghost）系列餐具是設計要掛在餐具架上的（這個靈感來自於蘿琳‧里昂‧博伊姆小時候家中廚房所使用的餐具）。雖然博伊姆夫婦後來沒有採用餐具架的概念，他們還是保留了餐具上的挖洞設計──每一支都是美式餐具風格原型的「鬼魂」。挖洞減輕了餐具的重量，也讓餐具在視覺與觸覺上更添趣味。

*譯註：指美國獨立前、受英國政府統治的十三州殖民時期。

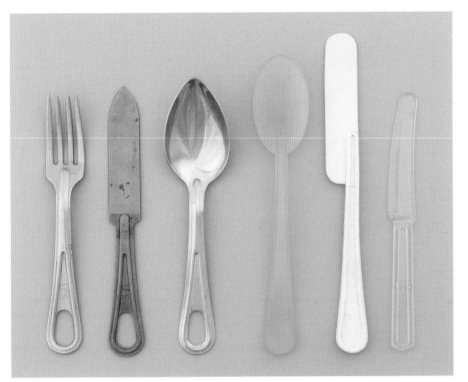

「GS軍隊」系列餐具，原始素材與原型，二〇〇七年。由康斯坦丁‧博伊姆（俄羅斯，一九五五年～）和蘿琳‧里昂‧博伊姆（美國，一九六四年～）設計。博伊姆設計工作室（美國）、二美食家（公司（加拿大）製作。材料為塑膠、硬紙板、發泡芯材、3D列印塑膠、壓鑄金屬、不鏽鋼。設計者提供。拍攝者：麥特‧弗林。

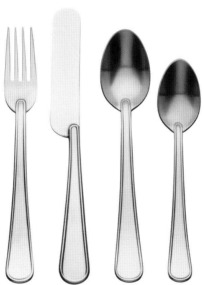

「GS軍隊」（GS Army）系列的靈感來自於軍事用品店裡販售的廉價餐具。這些薄金屬壓製的餐具造型簡單、只著重於功能性，設計師們卻對這一點相當感興趣。「GS軍隊」系列的浮凸設計雖然取材自軍隊裡的伙食餐具，但卻在握把周圍形成一道優雅、觸感細緻的邊框。

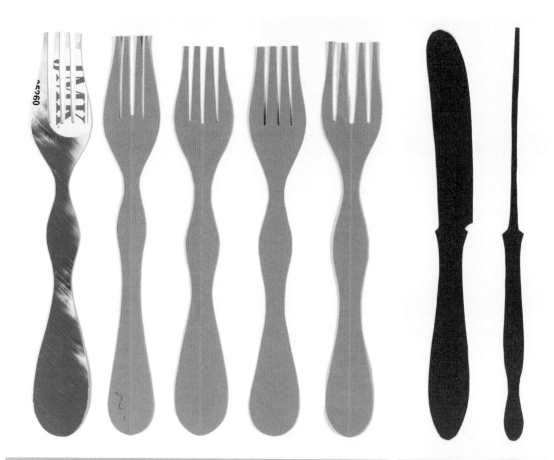

一九〇六年，伊娃·澤索（Eva Zeisel）誕生於匈牙利（Hungary），她經歷了兩次世界大戰與蘇聯革命。她曾經在俄羅斯的牢獄裡待了十六個月，接著逃離納粹的迫害，後來在一九三八年移民美國。她以陶藝聞名於世，自稱在藝術上是一個現代主義者（modernist）。她討厭為了創造流動的形式與反形式而濫用淪為教條的幾何圖樣。在她工作時，澤索經常將剪紙運用在她的設計流程裡。她會細細修飾這些剪下來的紙張，而這些充滿弧度線條的剪影也是她作品的一大特色。她為零售商奎恩佰瑞（Crate & Barrel）設計了「伊娃」（Eva）系列餐具，這也是她生前最後的設計作品之一。澤索的設計助理奧莉薇亞·貝瑞（Olivia Barry）按照澤索的指示，將這些剪紙設計製作成實際可用的餐具。

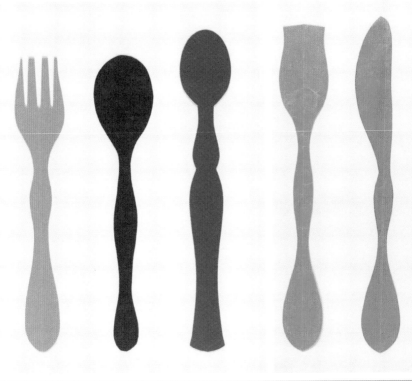

剪紙：為「伊娃」系列餐具所做的設計，二○一二年。伊娃．澤索（美國，生於匈牙利，一九○六年—二○一一年）與奧莉薇亞．貝瑞（美國，生於加拿大，一九七四年—）設計。剪紙，石墨。史密森機構古柏—惠特設計博物館館藏，伊娃．澤索遺贈，2014-8-38/41,2014-8-43/57，與 2014-8-60。拍攝者：麥特．弗林。

〔伊娃〕系列餐具原型，二〇一二年。伊娃・澤索（美國，生於匈牙利，一九〇六年─二〇一一年）與奧莉薇亞・貝瑞（美國，生於加拿大，一九七四年─）設計，奧莉薇亞・貝瑞製作（2014-8-3/9,2014-8-3/9,11）、山崎餐具公司（Yamazaki Tableware, Inc.）（2014-8-10,12,13）。雕刻與上色的巴薩木（balsa wood）、史密森機構古柏─惠特設計博物館館藏，伊娃・澤索遺贈，2014-8-3/6,8/13。拍攝者：艾倫・麥克德莫特。

「伊娃」系列餐具，二〇一二年。伊娃‧澤索（美國，生於匈牙利，一九〇六年－二〇一一年）與奧莉薇亞‧貝瑞（美國，生於加拿大，一九七四年－）設計。山崎餐具公司（日本）為奎恩佰瑞公司（美國）製作。鍛造不鏽鋼。史酈森機構古柏－惠特設計博物館館藏。奎恩佰瑞公司贈，2014-8-15。拍攝者：艾倫‧麥克德草特。

一位模型製作師依照澤索與貝瑞的剪紙紙型製作出餐具的立體原型。貝瑞為工廠量產所畫的數位設計圖稿即是以這些原型為基礎。

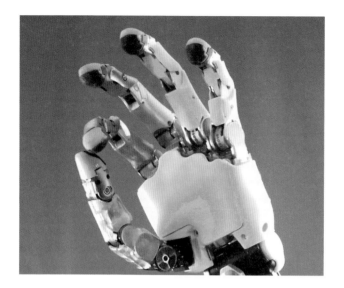

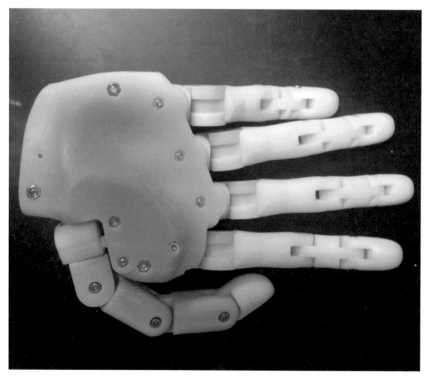

模組化義肢手臂（MPL），v.1.0，二〇〇九年，與MPL概念原型，二〇〇九年。由約翰霍普金斯大學應用物理實驗室（Johns Hopkins University Applied Physics Lab）與杭特國防科技公司（Hunter Defense Technologies）（美國）設計。材料為鋁、鋼，印刷電路板、聚合物（MPL v1.0）、3D列印快速原型素材（概念原型）。約翰霍普金斯大學應用物理實驗室提供。

*譯註：ALS是一種因運動神經元漸進性退化而造成全身肌肉萎縮及無力的疾病，俗稱「漸凍人」。

人類的手掌有二十八個活動關節。「模組化義肢手臂」（Modular Prosthetic Limb，MPL）已經相當接近真實的人類手掌，它有二十六個活動關節。這些機械關節只由十七顆馬達所驅動，可以讓手指保持輕量。部分關節會與其他關節連動反應，或對外力／外界刺激作出回應。這種義肢可以在遠端遙控，讓它完成人類無法進行的任務，例如拆除炸彈。身障人士可以透過安裝在殘肢上的感應器來操控這項設備；當肌肉向手臂與手掌發送移動的信號時，感應器會接收來自於肌肉的電子信號（肌電，myoelectricity）*。癱瘓或患有「肌萎縮性脊髓側索硬化症」（ALS，Amyotrophic lateral sclerosis）的患者可以透過大腦控制他們的義肢。這些使用者本身不具備馬達功

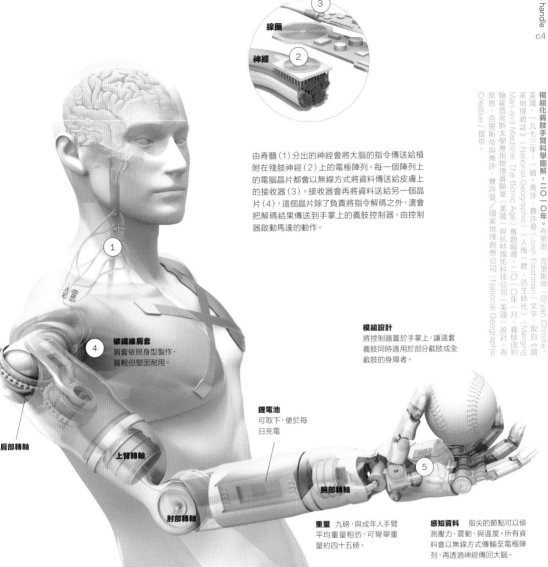

③

線圈

神經

②

由脊髓（1）分出的神經會將大腦的指令傳送給植附在殘肢神經（2）上的電極陣列。每一個陣列上的電腦晶片都會以無線方式將資料傳送給皮膚上的接收器（3）。接收器會再將資料送給另一個晶片（4），這個晶片除了負責將指令解碼之外，還會把解碼結果傳送到手掌上的義肢控制器，由控制器啟動馬達的動作。

模組化義肢手臂科學圖解，二〇一〇年。布萊恩‧克里斯帝（Bryan Christie，美國，一九七三年─）繪。泰許‧費許曼（Josh Fischman）文字，取自《國家地理雜誌》（National Geographic）〈人機，體，仿生時代〉（Merging Man and Machine: The Bionic Age）專題報導，二〇一〇年一月。義肢由約翰霍普金斯大學應用物理實驗室（美國）與杭特國防科技公司（美國）設計。布萊恩‧克里斯帝與喬許‧費許曼／國家地理創意公司（National Geographic Creative）提供。

模組設計
將控制器置於手掌上，讓這套義肢同時適用於部分截肢或全截肢的身障者。

碳纖維肩套
肩套依照身型製作，質輕但堅固耐用。

鋰電池
可取下，便於每日充電

肩部轉軸

上臂轉軸

腕部轉軸

肘部轉軸

重量 九磅，與成年人手臂平均重量相仿，可彎舉重量約四十五磅。

感知資料 指尖的節點可以偵測壓力、震動、與溫度。所有資料會以無線方式傳輸至電極陣列，再透過神經傳回大腦。

能，也沒辦法產生肌電信號，因此必須將「侵入式陣列」（invasive array）──九十六個微小的電極與並聯電路──直接植入使用者大腦，偵測神經元的離子放電狀況，並且讓使用者得以控制機械義肢的位置、動向，作出各種抓握的姿態。當使用者的大腦向手部下達向前伸出的指令時，手會帶動手臂與肘部一起向前。久而久之，使用者的大腦將所有動作的關聯性建立起來；系統與大腦會彼此學習如何共同運作，並透過適當的腦波作出想要進行的動作。

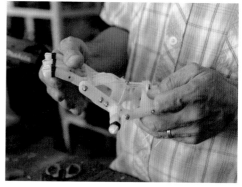

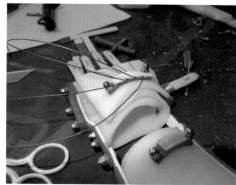
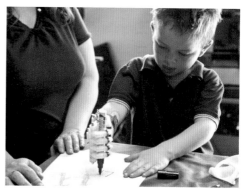

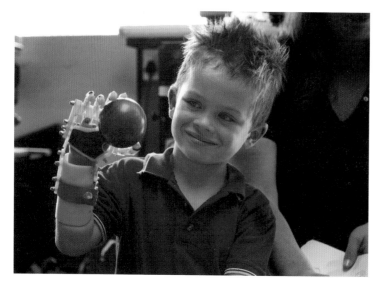

一位南非的木工理察·凡·阿斯在二〇一一年一場工作意外中失去了四隻手指頭。當他知道功能性的手指義肢每隻要價超過一萬美元時,他感到相當沮喪。於是,他企圖要設計出價格實惠、且配備有功能性手指的義手。透過MakerBot「複製者2」(Replicator2)桌上型3D印表機(由MakerBot捐贈),他能夠製作出原型,並且以低廉的成本快速進行複製。他的「機器手」(Robohand)是怎麼運作的呢?當使用者的手腕合攏內收時,連接基座的線路會讓義肢手指彎曲,以進行抓握物品的動作。凡·阿斯看見他的發明或許可以造福人群,於是他開始為其他使用者設計義手。六歲的男孩連姆(Liam)出生時右手就沒有手指頭,他在二〇一三年裝上了他的第一隻「機器

機器手義肢，二○一三年。理察・凡・阿斯（南非）設計。材料為 3D 列印聚乳酸環保塑膠（PLA）、不鏽鋼零件。設計者提供。

手」。隨著連姆長大，機器手的尺寸也必須隨之更換，3D列印技術讓連姆的家庭能夠負擔得起這筆費用。「機器手」的檔案張貼在 Thingiverse的網站上，全世界的使用者都可以自行製作、修改屬於他們的裝置（thingiverse.com/robohand/designs）。

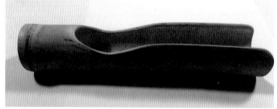

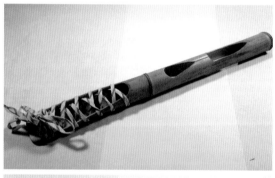

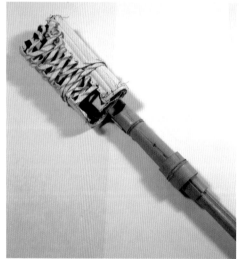

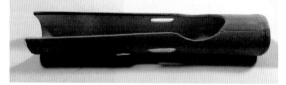

小學四年級的時候，尼可拉斯·理察德森（Nicolas Richardson）在一場滑雪意外中摔斷了他的大拇指，在此之後他便設計了第一個義肢裝置。他和他的父親利用熱熔膠將Bic原子筆和廢棄的塑膠包裝材接合在一起；這個裝置可以套在他的食指上，方便他進行書寫。當他要進行馬里蘭藝術學院（Maryland Institute College of

Art，MICA）的畢業論文時，理察德森選擇設計一隻義肢手臂。他發現全球有百分之八十的身障者住在開發中國家，在這些地區，連二手或老舊的義肢都很貴，數量也非常稀少——更別提對使用者來說是否合身了。再者，義肢的尺寸必須隨著使用者的生命進程而不斷地修改再修改。理察德森決定要設計一個可調整的裝置，幫助居住

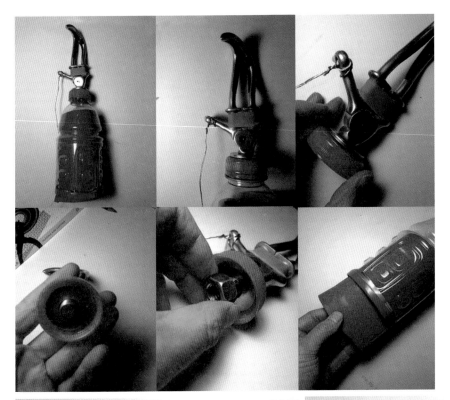

「竹竹」義肢原型：二〇一二年。尼可拉斯・理察德森（美國，一九八四年－）設計。材料為竹、塑膠瓶、棉、金屬零件。設計師提供。

在農業社會裡的上肢身障者。他原本先以資源回收的瓶罐與3D印表機進行實驗，後來偶然想到竹子是可以利用的素材，因為它強韌、質輕、價格便宜、而且易於種植。基本工具如砍刀、蒸鍋、和砂紙，就可以將竹子彎曲或造型。他並沒有試圖設計出一隻萬能的完美義手；他設計了一隻可調式的「鎖袖」（locking cuff），它可以連接許多不同的工具，包括耙、掃把、鏟子等。以竹籐加強的帆布袖套可以將這個義肢裝置固定在使用者的殘肢上。住在羅德島州普羅威登斯（Providence, Rhode Island）的一位藝術家已經試用過這個裝置。她說「竹竹」（BamBam）比傳統的醫療義肢舒適多了。現在理察正在尋求資金，以進一步開發他的裝置系統。

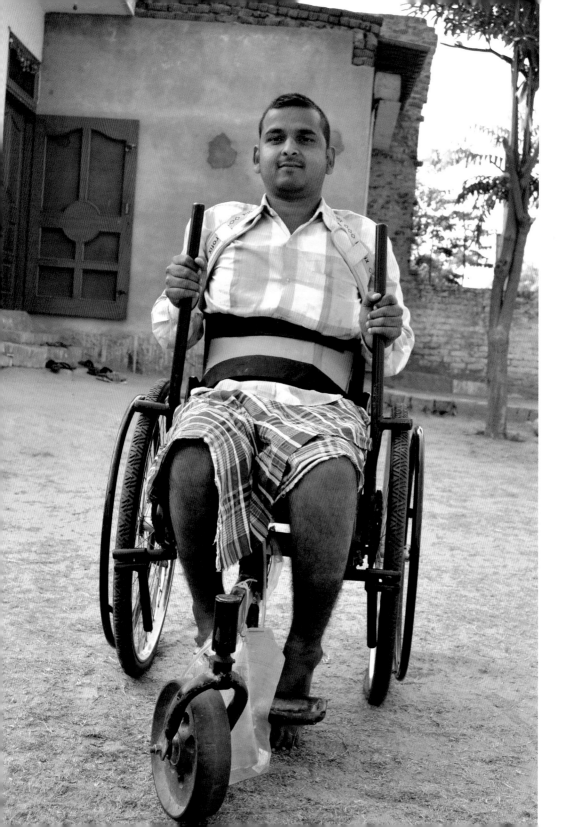

mobility 移動性

人本設計旨在滿足全球人口當中具備各種行為能力的人們不同的需求。能夠在居家環境與社區中自由移動,是個人能否達成生活獨立與經濟獨立的重要關鍵。腳踏車、輪椅、拐杖的確可以改善人們的生活與生計,然而每一種運輸工具,都依附在一個更大的系統當中。標準規格的輪椅需要仰賴平整的馬路、坡道、與電梯;一遇上世界各地使用者在許多鄉鎮地區遭遇的崎嶇地形,輪椅就沒辦法發揮作用。腳踏車並不是很容易停放、收納、或搬進室內,這讓每天通勤的人們相當困擾。有些人會盡量避免使用拐杖或助行器等看起來像是醫療器材的設備;結合美感與功能的好設計可以讓輔助裝置對使用者來說更具吸引力。想要大力提倡通用設計,就必須盡可能讓使用者感受到更美好、更便捷的體驗。

槓桿式傳動輪椅(LFC)個案研究:帕拿·拉·薩胡
(Panna Lal Sahu)。GRIT提供。

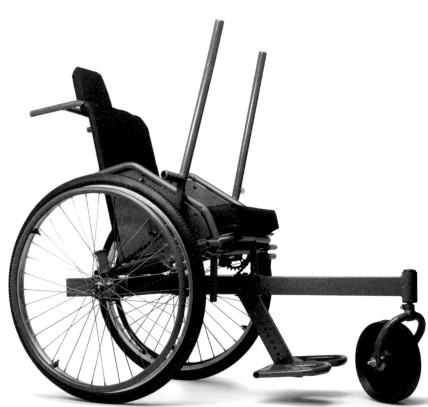

槓桿式傳動輪椅。二〇一三年。阿莫斯・溫特爾、馬利歐・伯里尼（Mario Bollini）、塔希・斯科尼克（Tish Scolnik）・班傑明・賈居（Benjamin Judge）・哈里森・荷漢利（Harrison O'Harley）・丹尼爾・福瑞（Daniel Frey）（麻省理工學院），共同發明，阿莫斯・溫特爾、馬利歐・伯里尼、班傑明・賈居、哈里森、歐漢利設計（GRIT）。GRIT（美國）委託。節錄工業（Pinnacle Industries，印度）製造。材料為低碳、自行車零件。GRIT 提供。

槓桿式傳動輪椅（Leveraged Freedom Chair，LFC）是一項可於世界各地製造、維修、行駛的設計。全球有兩千萬人需要以輪椅代步，但他們的環境裡沒有傳統手動推圈輪椅（push-rim chair）必須仰賴的坡道與平鋪道路。槓桿式傳動輪椅可以在越野道路行駛，它也比傳統輪椅更能有效率地運用人力。它結合了一般自行車

的鏈條──齒輪傳動系統與兩根推桿，這讓使用者在平地上的速度可以提高百分之八十，在崎嶇地形上則可以增加百分之五十的扭力。使用者利用移動控制桿上的把手來換檔。控制桿可以拆下並收放在輪椅架上，如此一來輪椅就可以在室內自在移動。槓桿式傳動輪椅是由阿莫斯・溫特爾（Amos Winter）與他在麻省理工學院移動性

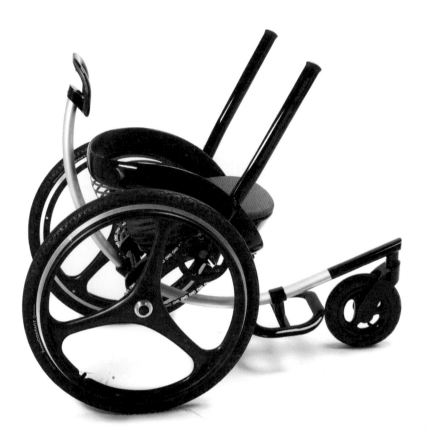

槓桿式傳動輪椅，首席版原型，二〇一一年。阿瑪斯・溫特爾・馬利歐・伯里尼、提許・斯科尼克、班傑明・曹居・哈里森、歐漢利・丹尼爾、福瑞（蘇貢理工學院），共同發明。傑克・柴爾茲（Jake Childs）、湧德＊（Jung Tak）（「連續」設計公司，美國）設計，材料為鋁、3D列印塑料。「連續」設計公司提供。

＊譯註：Jung Tak為韓裔設計師，中文譯名「湧德」為韓文音譯。

實驗室（MIT Mobility Lab）的學生們共同發明的；這個團隊後來並成立了GRIT（全球研究創新與科技機構，Global Research Innovation and Technology）。本章所看到的槓桿式傳動輪椅是由GRIT在印度的簽約廠商所製作，現在這項設計已經推廣到印度全國與其他開發中國家。「連續」設計公司（Continuum LLC）就溫特爾的發明做了美感上的改良，進一步開發出「槓桿式傳動輪椅首席版」（LFC Prime，如圖）。「槓桿式傳動輪椅首席版」是以原本的傳動——槓桿科技為基礎，進一步發展出來的概念模型。GRIT目前正與美國的輪椅使用者共同合作，以此概念開發功能更為齊備的新產品，新產品預計在二〇一四年年底前問世。

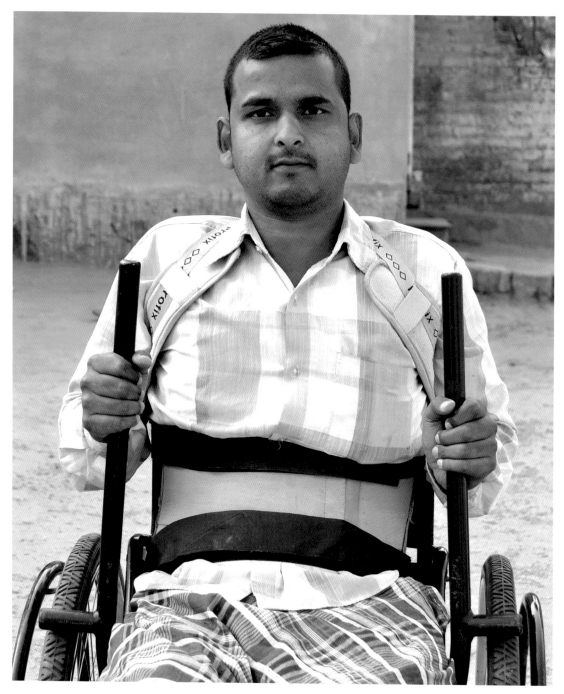

印度齋浦爾市（Jaipur）的帕拿·拉·薩胡（Panna Lal Sahu）在一場車禍中傷到了脊椎神經。臥床休養了整整一年之後，他得到了一台標準的折疊輪椅，然而在沒有人幫他推輪椅的情況下，他還是沒辦法移動到戶外去。二〇一一年一月，他得到一台槓桿式傳動輪椅。

帕拿·拉說：「我出事之後在床上躺了一年多。我丟了工作，大部分時間也都很消沉。但後來我有了這台槓桿式傳動輪椅，我開始自己外出，心情也漸漸改善了。現在我每天和我的槓桿式傳動輪椅去繞個五公里左右。我會和別人見面、互動一下，這讓我滿開心的。我受到很大的鼓勵，而且也打算要重新開始工作了。」

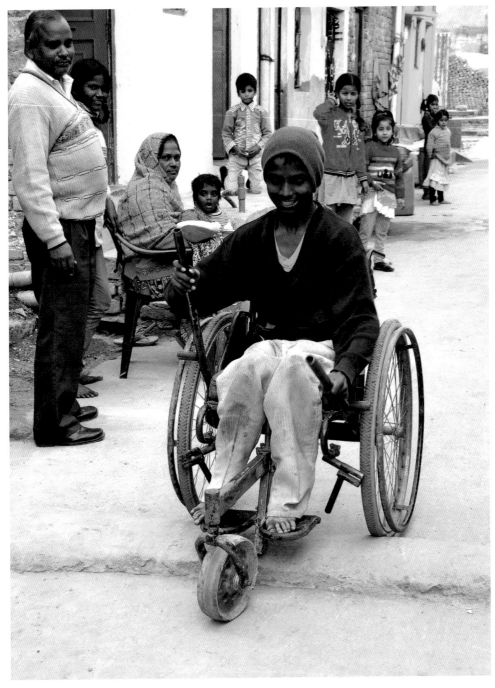

二〇一三年三月，十五歲的拉維（Ravi）得到一台槓桿式傳動輪椅。在此之前，他的移動範圍只侷限在家中。住在印度德里（Delhi）的拉維沒有能力自己單獨外出。他的父母親給他一副拐杖，但他沒有辦法使用。現在，拉維不需要陪伴也可以離開屋內，和社區內的孩子們相處互動。他每天在戶外待上四到六個小時，他的父母親說他現在比以前更懂事、理解力更強，也能夠輕鬆地與別人交談。他變得更快樂、更有自信。他的雙手比以前更強壯有力，食慾也改善很多。拉維自己說：「駕駛這台槓桿式傳動輪椅很好玩。我會自己在外頭晃來晃去，我真的很喜歡它。我會和我弟弟去比較遠一點的地方，我們玩得很開心。我還會自己去商店裡買巧克力吃。」

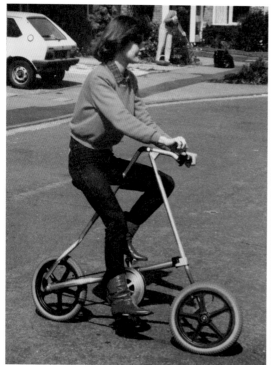

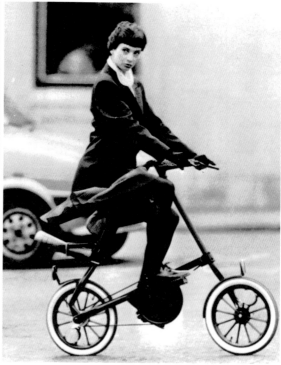

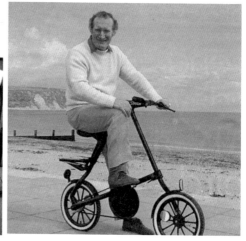

擁有機械工程學經歷背景的馬克‧桑德斯（Mark Sanders）試圖要在創新工程的領域裡創造出一個結合美感與人性化的產品。一九八五年，他為自己在倫敦皇家藝術學院（Royal College of Art）的工業設計論文專案設計出STRiDA自行車。這款STRiDA自行車可以在十秒內完成收折，而且在收折的狀態下可以輕鬆搬運──就像「一把有輪子的傘」。醒目的三角外形設計，讓各種不同身高的使用者──不論是六呎四吋（約一百九十三公分）以上、或是五呎三吋（約一百六十公分）以下──都能騎乘同樣款式的自行車。桑德斯成立了「MAS設計產品公司」（MAS Design Products）來生產STRiDA自行車。後來他將這項設計出售給台灣的永祺車業（Ming Cycle），現在永祺車業已經在全球各地銷售這款自行車。

STRiDA LT 自行車與識別標誌草圖，一九八五年~二〇〇九年。馬克・桑德斯，英國，一九五八年～，設計。永祺車業（台灣）製造。材料為鋁、塑膠。

永祺車業提供。

'Directions' for Logo ?

(RANDOM THOUGHTS)

Simple

Upright - ride

Pix with PEOPLE = GOOD (less weird!)

Leonardo Man
≠
Strida

(= HumanScale)

(OPEN → FOLD)

Slick - Bike

Umbrella - bike

Never Carry

Minimal Open Close

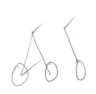

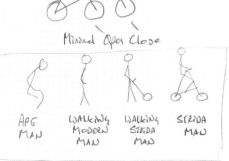

APE MAN

WALKING MODERN MAN

WALKING STRIDA MAN

STRIDA MAN

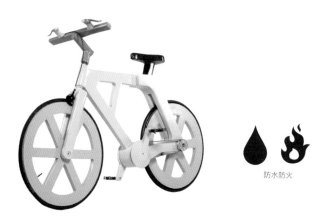

防水防火

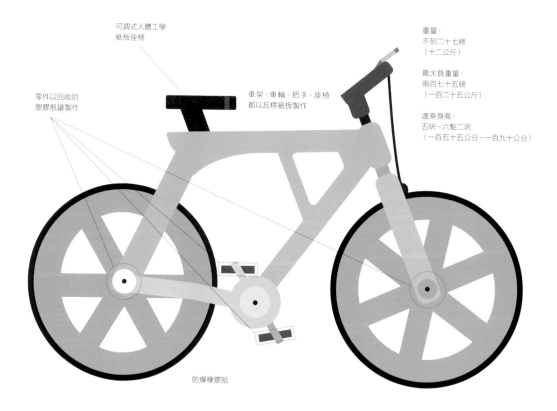

可調式人體工學
紙板座椅

零件以回收的
塑膠瓶罐製作

車架、車輪、把手、座椅
都以瓦楞紙板製作

重量：
不到二十七磅
（十二公斤）

最大負重量：
兩百七十五磅
（一百二十五公斤）

適乘身高：
五呎～六點二呎
（一百五十五公分～一百九十公分）

防爆橡膠胎

以色列發明家依薩爾‧加夫尼（Izhar Gafni）運用傳統折紙（origa-mi）的原理——透過對折再對折的方式增加紙張的強度——以瓦楞紙板製造出一輛堅固、耐用的自行車。這輛自行車表面塗布了防水膠與亮光漆，最高可承重達五百磅（約兩百二十七公斤）。加夫尼最初製作的原型看起來像是個「加了輪子的包裹」，後來的原型版本才漸漸像是輛一般典型的自行車。這輛自行車的零售價格大約在六十美元左右；加夫尼和他的商業夥伴尼姆羅德‧艾爾米許（Nimrod Elmish）正在研擬降低成本的計畫，計畫內容包括了在車體上刊登廣告、以及申請綠色製造補助金（green manufacturing subsidies）。

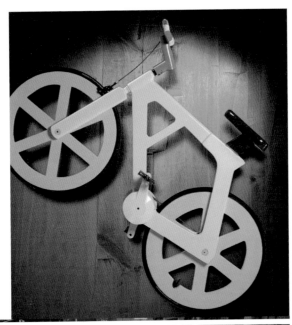

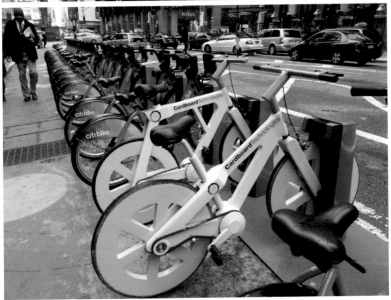

依薩爾瓦楞紙板自行車，二〇一三年。依薩爾‧加夫尼（以色列，一九六一年―）設計，LG 紙板科技公司（LG Cardboard Technologies，以色列）製作。材料為瓦楞紙板、膠水、亮光漆、回收橡膠，設計者提供。

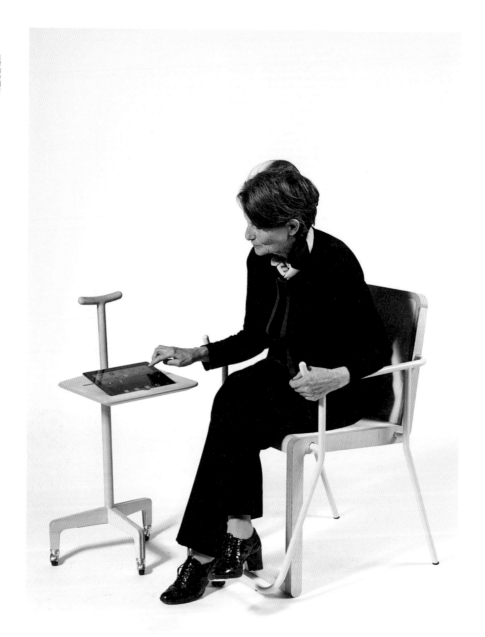

許多人不願意使用拐杖和助行器，是因為它們看起來就像是醫療器
材。這些原型將助行裝置設計為日常家庭生活的元素之一，除了提
供安全的移動性之外，也同時是各種社交與心智活動的好幫手。「T
手杖」幫使用者送上茶和點心，「U手杖」可以放置書本、雜誌、和打
毛線與做手工藝的工具，「I手杖」則可以兼為iPad支撐架。

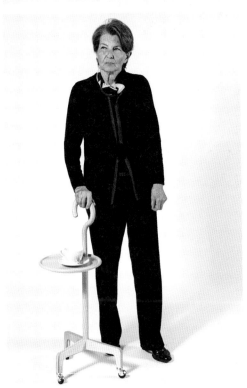

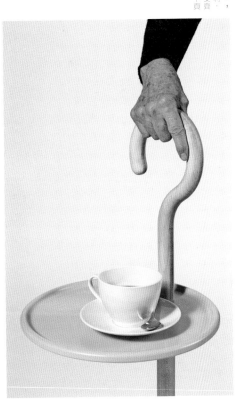

圖片拍攝者：大衛德·費拉貝哥里（Davide Farabegoli）。
亞＋韋一設計公司（義大利）。材料為楓木、烤漆鋁板，設計者提供，本頁與下頁
一九八四年～）與胡恩·韋（Huɑn Wɑi，英國，一九八〇年～）設計，一蘭薩斐齊
二〇一一年。法蘭西斯卡·蘭薩斐齊亞（Frɑncescɑ Lɑnzɑvecchiɑ，義大利，
老無所依：協力手杖組（No Country for Old Men：Together Canes），

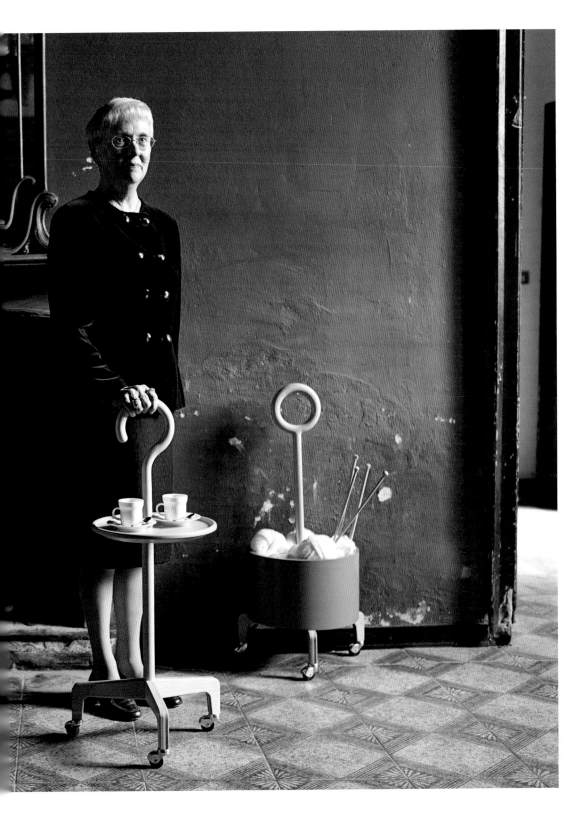

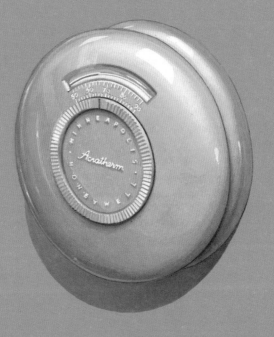

DATED 5-19-43
FOR ACRATHERM
W/CLEAR PLASTIC CAP

interface 介面

許多現代產品都標榜硬體與軟體的整合。所謂「介面」，它可以同時提供資料輸入與輸出、以信號與手勢運作，讓人類與裝置間透過視覺、聲音、觸摸、甚至味道彼此溝通。由於智慧產品開始模擬人類的行為，有些人會以依戀、信任、或同理的情感來回應這些裝置。

亨利・德瑞佛斯為漢威公司設計的「圓」溫控器只要旋轉外圈就可以完成操作，它取代了更早期的盒形溫控器。新近產品如「Nest學習型溫控器」與「歐格斯特智能鎖」則是結合了先進的數位科技與極簡樣式，自然而然地成為日常生活的一部分。這一類產品屬於「互動設計」與「體驗設計」的範疇，這些設計會考量使用者與產品或服務間深度互動的全貌。

為「艾克瑞瑟姆」溫控器（Acratherm Gauge）所做的設計，一九四三年。亨利・德瑞佛斯（美國，一九〇四年～一九七二年）設計，亨利德瑞佛斯公司（美國）。羅蘭德・史帝克尼（Roland Stickney，美國，一八九二年～一九七五年）繪製。材料為畫筆、膠彩、繪圖用厚紙。史密森機構古柏－惠特設計博物館館藏，漢威公司捐贈。1997-10-6。拍攝者：麥特・弗林。

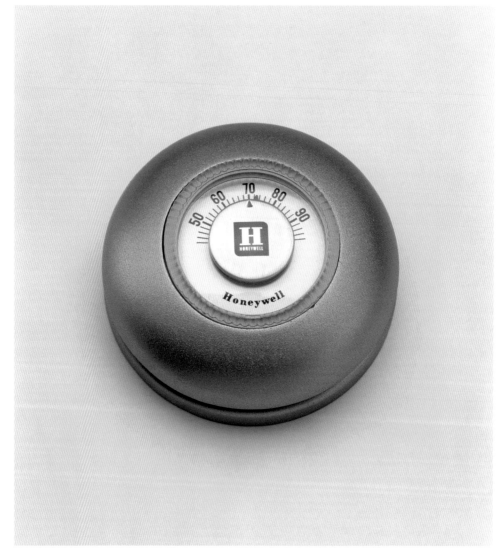

亨利·德瑞佛斯在一九四三年開始為漢威公司設計「圓」溫控器。他觀察到，長方形的溫控器經常被歪七扭八地掛在牆上；圓形的裝置會比較容易安裝。從產品完成前所畫的大量設計稿可以看出德瑞佛斯對於使用者互動相當重視。一九五三年問世的漢威「圓」溫控器非常簡潔，只要扭轉刻度盤就可以調整溫度。有些型號的溫控器還讓使用者可以毫不費力地比較設定溫度與室內溫度。這項產品也歡迎使用者自己將溫控器客製化：使用者可以將保護蓋取下，自行為溫控器塗上搭配室內裝潢的色彩。一直到現在，漢威「圓」溫控器仍然是全世界最廣為使用的溫控器之一。

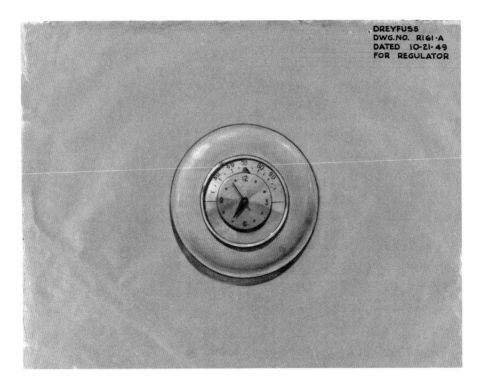

DREYFUSS
DWG.NO. R161·A
DATED 10-21-49
FOR REGULATOR

T86「圓」溫控器，一九五三年（左頁）。亨利·德瑞佛斯（美國，一九〇四年～一九七二年）設計。亨利德瑞佛斯公司（美國）、漢威公司（美國）製造。材料為金屬、成形塑膠。史密森機構古柏—惠特設計博物館館藏，漢威公司捐贈。1994-37-1。拍攝者：Hiro Ihara。

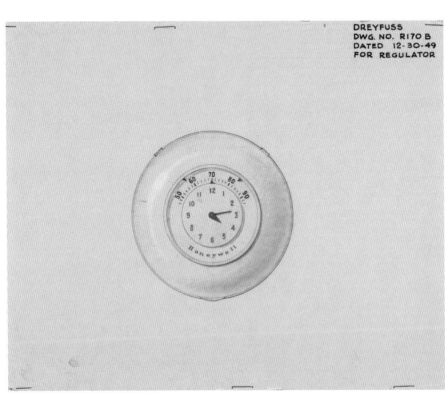

DREYFUSS
DWG. NO. R170 B
DATED 12-30-49
FOR REGULATOR

為「調節器」（Regulator）所做的設計，一九四九年。亨利·德瑞佛斯（美國，一九〇四年～一九七二年）設計。亨利德瑞佛斯公司（美國）、羅蘭德·史多克尼（美國，一八九二年～一九七五年）繪製。材料為畫筆、膠彩、墨。繪畫用厚紙。史密森機構古柏—惠特設計博物館館藏，漢威公司捐贈。1997-10-15、1997-10-18。拍攝者：麥特·弗林。

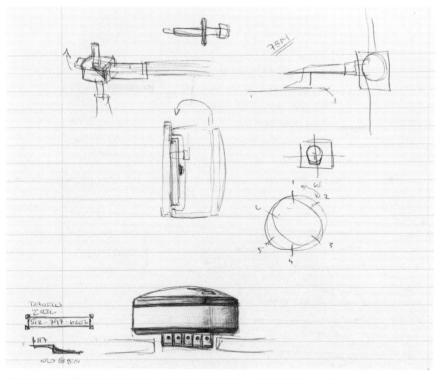

Nest學習型溫控器設計草圖：將背板與主機整合的設計提案（細部），二〇一一年。艾瑞克‧丹尼爾斯（Eric Daniels，美國，生於德國，一九七六年）為 Nest 實驗室公司（Nest Labs, Inc.，美國）設計，材料為筆與藍色墨水、白色橫格紙。史密森機構古柏‧惠特設計博物館館藏，Nest 實驗室公司捐贈，2014-9-2。拍攝者：麥特‧弗林。

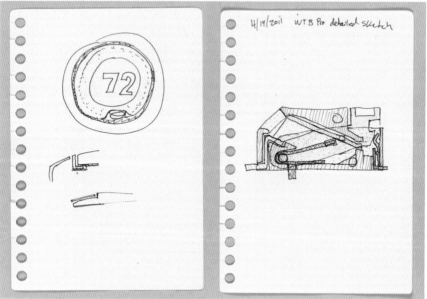

兩張 Nest 學習型溫控器設計草圖：將動作感測視窗最小化的設計提案、與線對板連接器（wire to board connector）的斷面圖，二〇一一年。約翰‧班傑明‧費爾森（John Benjamin Filson，美國，一九七七年）、Nest 實驗室公司（美國）設計，材料為筆、墨、乳色紙（2014-9-8）；筆、橘色、綠色、紅色、黑色墨、石墨、乳色紙（2014-9-5）。史密森機構古柏‧惠特設計博物館館藏，Nest 實驗室公司捐贈，2014-9-8、2014-9-5。拍攝者：麥特‧弗林。

「Nest學習型溫控器」讓先進的互動設計成為居家生活的基本裝置。它的旋鈕介面讓人想起亨利‧德瑞佛斯的經典設計——漢威「圓」溫控器。只要轉動溫控器的外圈，就可以升高或降低溫度。發光的螢幕會對室內的動作有所反應；當人們進入或離開房間時，感應器也會將信號傳送給Nest以調節室溫。按下溫控器可以叫出其它選項的選單，例如為溫控器設定排程、或切換冷暖氣模式。使用者可以透過智慧型手機應用程式遠端設定溫控器的排程，並且追蹤記錄耗能狀況。從設計草圖可以看出設計者是如何將複雜的零件整合在一個自然服貼於牆上的裝置當中。

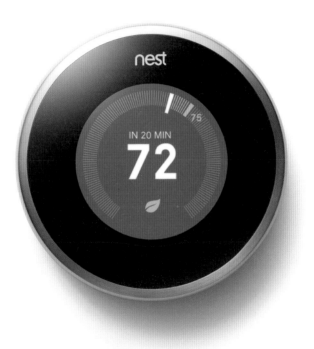

第二代 Nest 學習型溫控器，二○一二年。易尼．費道爾（Tony Fadell，美國，一九六九年～）設計，Nest 公司（美國）製造，材料為玻璃、金屬、電子零件。Nest 實驗室公司提供。

「歐格斯特智能鎖」概念與介面設計草圖，二O一三年。伊夫・貝哈，瑞士，一九六七年一）設計，融合專案公司（美國）。設計者提供。

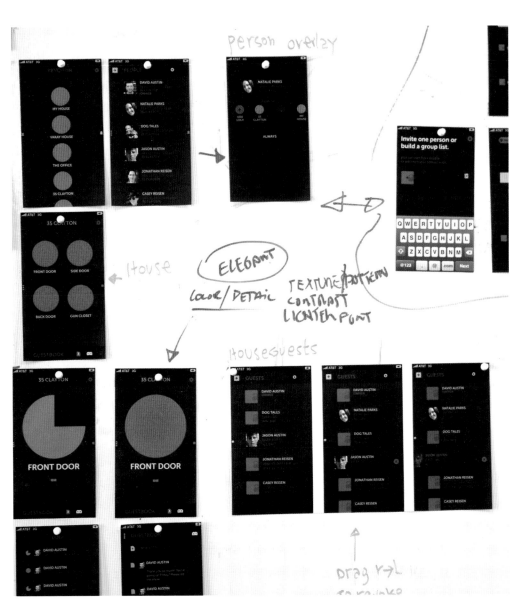

潛在問題與機會（可續性和黏固性、硬體的商品化、供應鏈的複雜性）的種種想法。隨著設計流程往前推移，介面也變得有如實體裝置般重要。上圖的故事板顯示了使用者在智慧型手機上將會如何與這項產品互動。在這個情境當中，屋主有好幾個「歐格斯特智能鎖」，包括了前門、後門、以及他的槍櫃。他將電子鑰匙發送給一些

賓客——有外地來的友人、還有遛狗服務員——他還可以為每個人設定不同的開鎖權限。

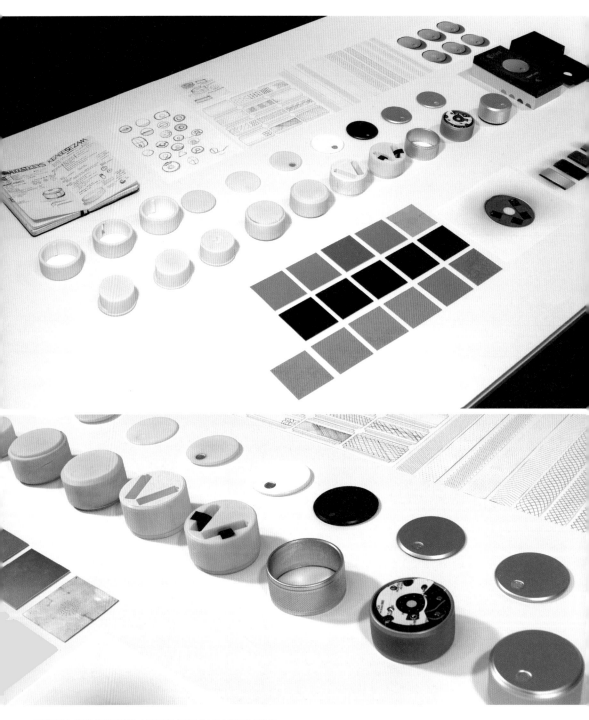

設計團隊為「歐格斯特智能鎖」其產品與應用程式介面上所要使用的色
彩與樣式製作了許多原型。

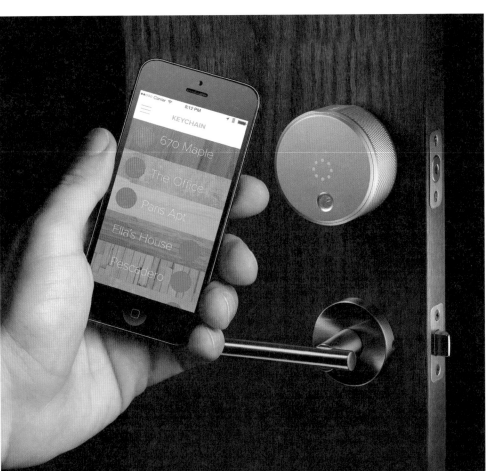

歐格斯特智能鎖，二○一三年。伊夫．貝哈（瑞士，一九六七年－）設計，融合
專案公司（美國）、歐格斯特公司（美國）製造。材料為金屬、玻璃、電子零件。
設計者提供。

產品／使用者關係發展進程

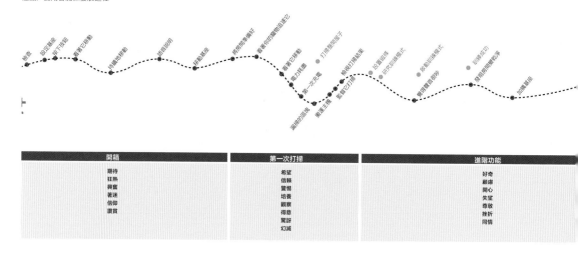

開箱	第一次打掃	進階功能
期待 狂熱 興奮 著迷 信仰 讚賞	希望 信賴 讚揚 培養 觀察 得意 驚訝 幻滅	好奇 顧慮 開心 失望 尊敬 挫折 同情

Neato在遇到人類時會微笑。

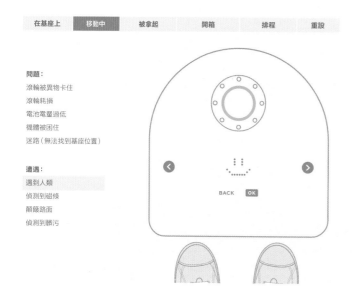

在基座上　移動中　被拿起　開箱　排程　重設

問題：
滾輪被異物卡住
滾輪耗損
電池電壓過低
機體被困住
迷路（無法找到基座位置）

遭遇：
遇到人類
偵測到磁條
顛簸路面
偵測到髒污

BACK　OK

當「聰明設計」公司打算要開發Neato掃地機器人自動吸塵器（Neato Robotics Automatic Vacuum Cleaner）時，他們先從研究、觀察、與分析開始著手。人們是如何與他們現有的掃地機器人——例如Roomba——互動的呢？卡爾拉‧黛安娜（Carla Diana）與「聰明設計」團隊成員造訪了Roomba使用者的家庭。團隊發現，使用者對於掃地機器人所收集的垃圾之多感到既驚訝又噁心。

使用者們希望能用腳直接啟動機器，免得他們還需要彎腰；他們希望能夠不要碰觸到髒東西。人們通常會溫柔地對待他們的掃地機器人，就像對待寵物一樣。還有其他的研究顯示人們經常會為他們的掃地機器人取名字，不單單只將它們視為機器。對於掃地機器人偶爾的當機，他們也覺得就像人有時會耍性子一樣，不必太在意。使用者與機器之間的第一次接觸（打開包裝、研究如何啟動裝置）往

「Neato 掃地機器人自動吸塵器」介面研究與原型，二〇一三年。「聰明設計」公司設計（美國）。Neato 公司製造（美國）。材料為壓克力、聚碳酸酯、電子零件（原型）；塑膠、電子零件（成品）。設計者提供。

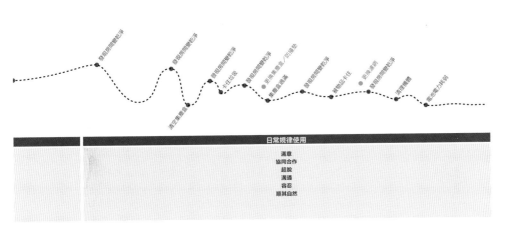

發現房間變乾淨
發現房間變乾淨
發現房間變乾淨
發現房間變乾淨
發現房間變乾淨
發現房間變乾淨
發現房間變乾淨

卡住垃圾
更換電量重／防撞墊
髒髒盒盒滿
清空集塵盒

玩物品卡住
更換濾網
清理轉體
除地電力共有

	日常規律使用		
	滿意		
	協同合作		
	超脫		
	溝通		
	容忍		
	順其自然		

隨著使用者與掃地機器人之間的距離與所在場合的不同，他們會以身體不同的部位——手、腳、眼睛、耳朵——和掃地機器人互動。

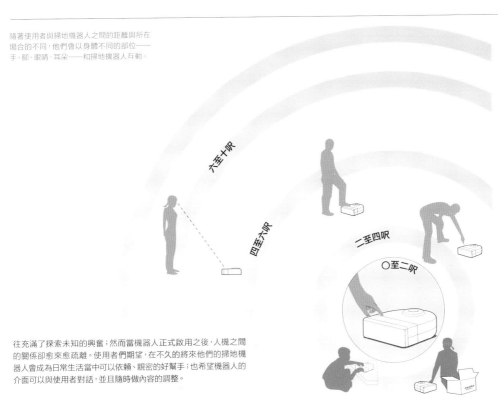

六至十呎

四至六呎

二至四呎

〇至二呎

往充滿了探索未知的興奮；然而當機器人正式啟用之後，人機之間的關係卻愈來愈愈疏離。使用者們期望，在不久的將來他們的掃地機器人會成為日常生活當中可以依賴、親密的好幫手；也希望機器人的介面可以與使用者對話，並且隨時做內容的調整。

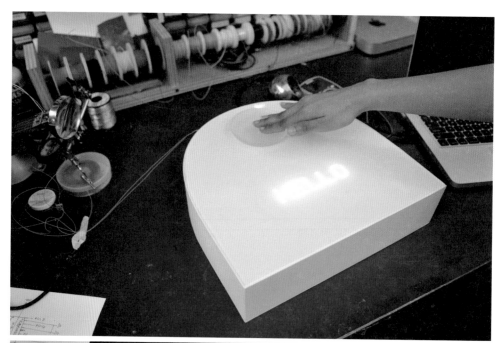

人們希望能與他們的機器人清楚溝通。為了創造「Neato掃地機器人自動吸塵器」的介面,「聰明設計」團隊發想出一套圖像、聲音、與文字來表示Neato的各種運作狀態,包括從喚醒與休眠的音調、到警示警告音等等。為了避免讓使用者感到疲勞,介面對於音調與旋律的使用非常謹慎。Neato在遇到人類、被困住、或找不到基地台時都會發出獨特的聲音;每一個聲音都代表了某種細微的情緒或態度。早期的Neato原型配備有大尺寸的LED圖樣,可以透過塑膠板發光。這個創新的顯示概念影響了現行的產品版本,也為未來的設計畫出了美好的遠景。

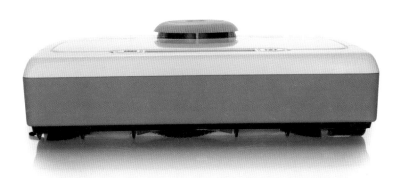

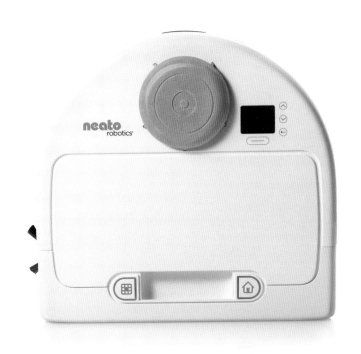

品），Neato 公司製造（美國），設計者提供。

設計（美國），材料為壓克力、聚碳酸酯、電子零件（原型）；塑膠、電子零件（成

Neato 掃地機器人自動吸塵器 **介面原型**，二〇一三年。 聯明設計 公司

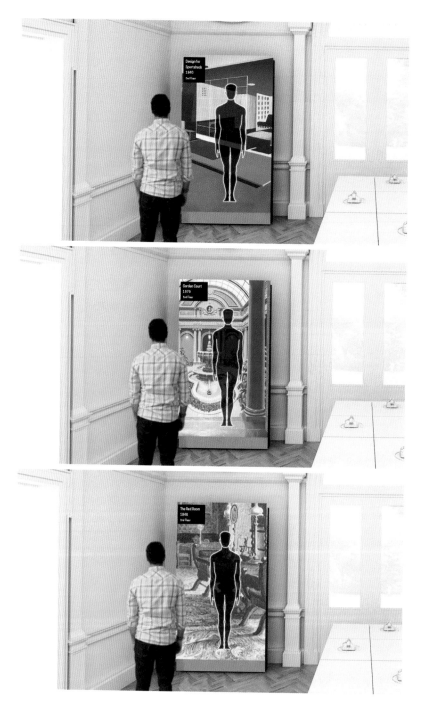

人們會去體驗與他們身體相關的設計。我們所使用的物品與空間是根據我們的大小比例、感官知覺、能力、以及限制條件延伸發展出來的。這個互動體驗是由「本地計畫」媒體設計公司（Local Projects）所設計，透過這個裝置，參觀者可以看到他們自身輪廓的剪影在古柏—惠特博物館館藏影像當中的模樣。自文藝復興時期開始，設計師們會從完美人體比例的角度去思考城市、建築、甚至是字體的設計。到了二十世紀，亨利·德瑞佛斯、尼爾斯·迪福倫特（Niels Diffrient）、與其他人則紛紛擁抱多樣化的人體比例，開啟了「人本設計」的新潮流。

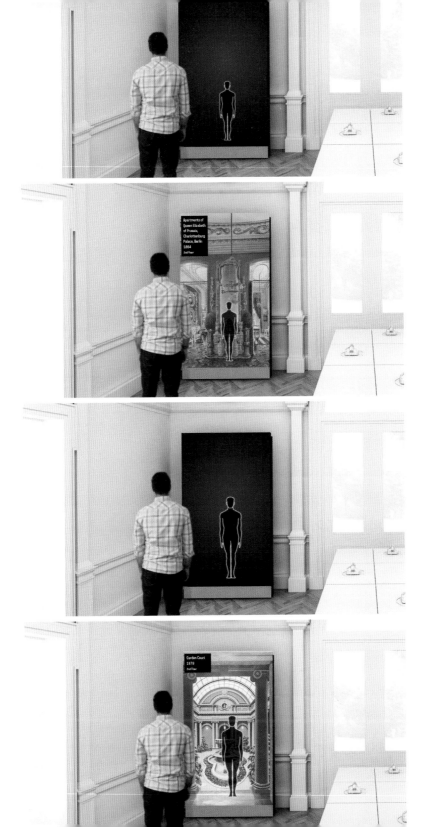

人體掃描設計。二○一四年。由史密森機構古柏—惠特設計博物館委託「本地計畫—媒體設計公司」（Local Projects）負責互動媒體概念規劃、設計、製作。數位輪出。設計者提供。

revenge of the user 使用者的反擊

在複雜的高科技產品世界裡，有些使用者企圖將隱藏在完整成品背後的製造細節揭露出來。「開放資源設計」（open-source design）即是以這場「開放資源軟體運動」為基礎，讓多位作者共同參與程式碼的編寫與測試。透過個人化的3D列印技術，「自造者」可以創作（並分享）數位檔案供他人自製實體物件，設計與製造的主導權也因此交到了使用者的手上。「黑客」（HACKING）一詞原本與破解電腦軟體機密有關，現在它的涵蓋範圍也擴大到實體產品的世界了。使用者會將消費性產品拆解再重組，他們視製成品（manufactured goods）為可供重組或重寫的零件工具箱。

「免費通用組合零件」（Free Universal Construction Kit）海報（細部），二〇一二年。戈蘭・萊文（Golan Levin，美國，一九七二年~）與尚恩・西姆斯（Shawn Sims，美國，一九八六年~）設計。「自由藝術與技術」實驗室（Free Art and Technology Lab，F.A.T.）與「突觸」實驗室（Synaptic Lab）（美國）發表。設計者提供。

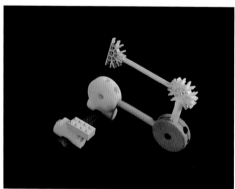
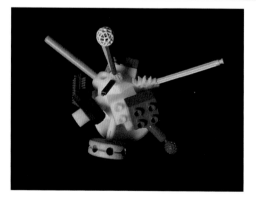

「免費通用組合零件」當中有將近八十個雙向連結積木，可以連結十種孩子們最愛的組合玩具，然而這其中牽涉了智慧財產權、開放資源文化、與逆向工程（reverse engineering）等問題。使用者可以自好幾個分享網站下載檔案，並利用MakerBot或其它個人製造設備將零件列印出來。這套零件組展現了「逆向工程是一項全民運動：任何人都可以在這個創意流程中開發自己需要的零件，彌補量產商業加工

品的限制與不足。」設計師先以光學比較儀（optical comparator）掃描現有玩具零件，機器掃描結果的誤差在萬分之一吋（0.0001吋，或2.54微米）以下，因此他們能夠製造出可以彼此精準接合的零件。這套零件組是由戈蘭‧萊文（Golan Levin）與尚恩‧西姆斯（Shawn Sims）構想，並透過「自由藝術與技術」實驗室（Free Art and Technology Lab，F.A.T.）與「突觸」實驗室（Synap-

免費通用組合零件。二〇一二年。戈蘭・萊文（美國，一九七二年－）與尚恩・西姆斯（美國，一九八六年－）設計。「自由藝術與技術」實驗室（「交觸」實驗室」（美國）發表。材料為 3D 列印連結器、多種組合玩具。設計者提供。

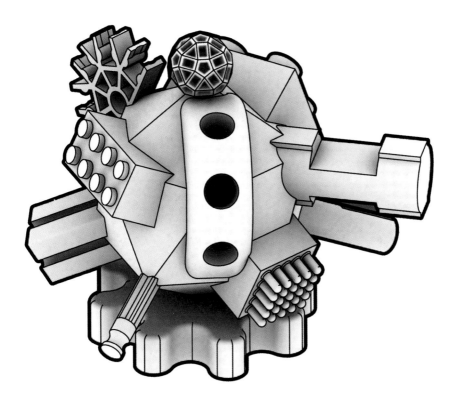

tic Lab）發表。卡耐基美隆大學（Carnegie Mellon University）的「法蘭克－瑞齊創意調查工作室」（Frank-Ratchye STUDIO for Creative Inquiry）協助開發，且基於法律需要，由Adapterz有限公司作為法人代表。

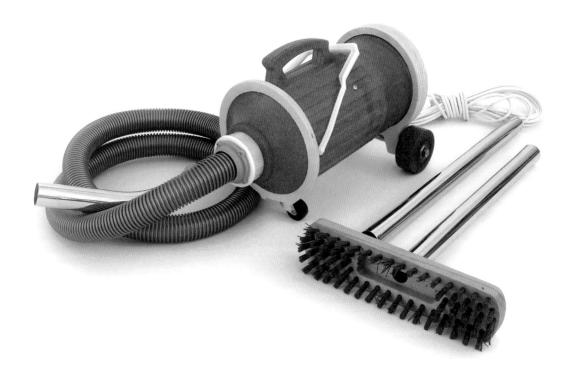

傑西‧霍華德利用一般標準的輪組、重新調校過的馬達、3D列印的零件、以及玻璃與塑膠容器設計出他的「透明工具組」。原則上，使用者參考這個開放資源就能自行製作出相同的產品。這些3D列印零件是為「開放結構」（OS）設計的，這是由設計師湯瑪斯‧洛米為通用與模組化元件所建立的資料庫。OS倡導開放資源的建立與製作；任何人都可以將自己的零件貢獻給這個資料庫。霍華德這台「即興吸塵器」（Improvised Vacuum）的筒身來自於一支塑膠保溫瓶；馬達是從一台壞掉的吸塵器上面拆下來再利用的。這台吸塵器的拼裝指南上寫有清楚的網址與零件編號，鼓勵使用者躋身為自造者。

透明工具組：附有吸塵管與毛刷的即興吸塵器。二〇二二年。傑西．荷華德（美國，一九七八年─）設計、製造，材料為塑膠、木材、3D列印零件、電子零件。設計者提供。

即興吸塵器

A. 背板－雷射切割
「開放結構」相容
thingiverse.com/thing:29923

B. 後輪架－軟鐵鍛造
「開放結構」相容
thingiverse.com/thing:25979

C. 前輪架－軟鐵鍛造
「開放結構」相容
thingiverse.com/thing:25798

D. 開關蓋－3D列印
「開放結構」相容
thingiverse.com/thing:25081

E. 隔板－軟鐵鍛造
12毫米 多工
thingiverse.com/thing:25805

F. 軟管轉接頭－3D列印
「開放結構」相容
thingiverse.com/thing:25802

G. 塑膠保溫瓶套
即興解決方案
160mm diameter

H. 塑膠保溫瓶尾蓋
即興解決方案

I. 交流馬達
整修品
博世（Bosch）BSG62023或類似機型

J. 撥動開關
標準零件
rs-online.com / item# 251-9253

K. 輪與軸
標準零件

L. 35毫米轉輪
標準零件

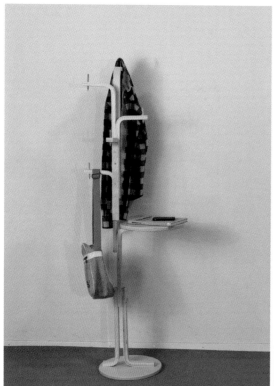

＊譯註：阿瓦·奧圖（一八九八年—一九七六年）是芬蘭知名建築師與工業產品設計師，有「北歐現代主義之父」的美稱。

「IKEA黑客」將瑞典傢俱巨人的全系列商品都視為一本開放式的零件目錄，他們把現成零件重新組裝成令人眼睛為之一亮的新物品。IKEA的製造策略就是要運用使用者自己的勞力，同時以平整包裝的設計方案來降低組裝、運送、與存放完整成品的成本。安德雷斯·班德利用IKEA福洛斯塔（Frosta）椅凳的零件設計了這個衣帽架。（福洛斯塔是阿瓦·奧圖〔Alvar Aalto〕＊一九三三年的經典三腳凳Stoo160的四腳版本。）班德將他的IKEA傢俱零件改造法張貼在網路上，希望鼓勵其他使用者也嘗試組裝這個新產品，並發想自己的作品出來。

FROSTA Z

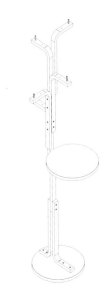

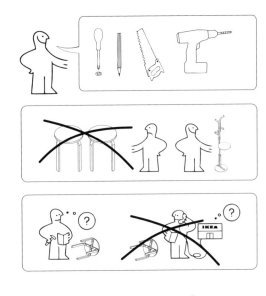

福洛斯塔Z衣帽架。二〇一一年。安德雷斯·班德（德國，一九八九年～）設計。製造、材料為兩把IKEA福洛斯塔椅凳（樺木夾板、五金）。設計者提供。

IKEA
Design and Quality
IKEA of Sweden
Redesign by
Andreas Bhend

24x + 2x + 8x } 2x 5x
242.862.05

1
24x

∅7.5

2
24x

3
5x

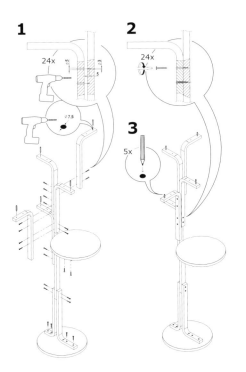

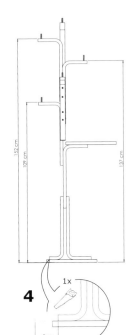

152 cm
109 cm
137 cm

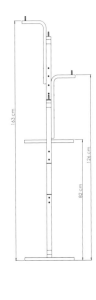

163 cm
126 cm
82 cm

4
1x
8 cm

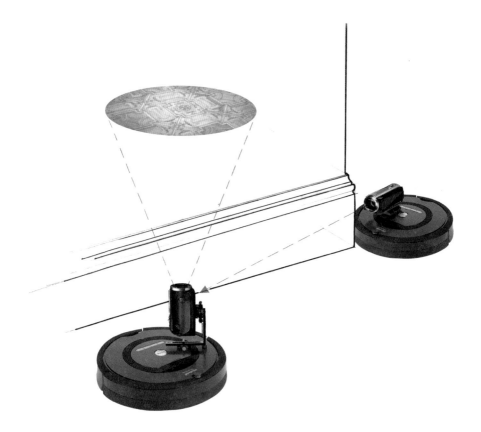

Roomba原來「勤快的家用機器人」角色被「Diller Scofidio+ Renfro」設計工作室給顛覆了，他們將這個熱門的家事幫手改造為一台自動監視裝置。在史密森機構的古柏－惠特設計博物館裡，有兩台加裝了錄像設備的Roomba會在博物館開放時間結束後肩負起巡邏展場的責任。影像記錄裡捕捉到了其他遊走的裝置與博物館員工。「Diller Scofidio+ Renfro」設計工作室對於監視科技在建築當中的角色有深入研究，以此為基礎的「Roomba攝影機」則為我們的「家事自動化」烏托邦願景做了真實的記錄。

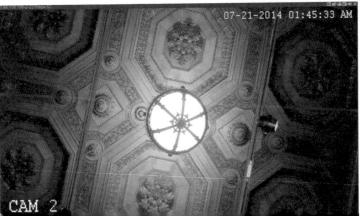

CAM 1

CAM 1

07-20-2014 11:17:06 PM

CAM 2

07-20-2014 11:17:06 PM

CAM 2

07-21-2014 01:45:33 AM

｜Roomba 攝影機｜設計，二〇一四年。｜Diller Scofidio+ Renfro｜設計工作室（美國）設計，數位輸出，設計者提供。

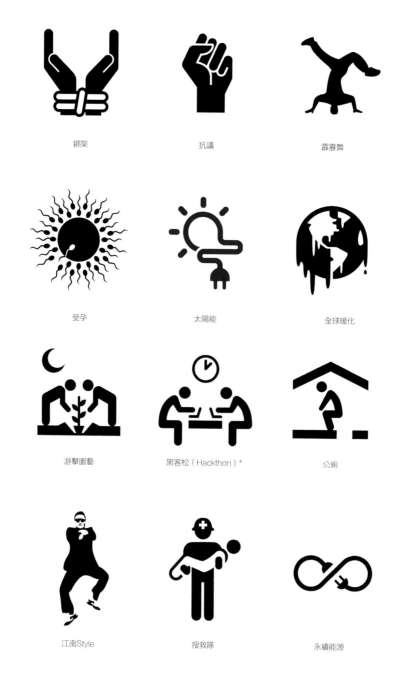

綁架

抗議

霹靂舞

受孕

太陽能

全球暖化

游擊園藝

黑客松（Hackthon）*

公廁

江南Style

搜救隊

永續能源

二〇一一年，愛德華・伯特曼（Edward Boatman）、蘇菲亞・波利亞科芙（Sofya Polyakov）、與史考特・湯瑪斯（Scott Thomas）創立了「名詞專案」（Noun Project）。這是一個網路平台，以「群眾外包」（crowdsourcing）的方式打造一套每個人都能了解的圖像語言。基於「簡潔的圖像讓全球多元化的社群彼此溝通無礙」的信念，thenounproject.com已然成為圖像符號的大型資料庫——

這和你阿公時代的男女廁標誌可是兩回事。這裡的圖像符號從「全球暖化」（global warming）、「永續能源」（sustainable energy）到「霹靂舞」（break dancing）與「江南Style」（Gangnam style）無一不包，「名詞專案」讓所有一切都可以透過視覺化的方式進行溝通。它接受使用者提交設計圖案，而多樣化的授權合約讓這些圖像符號可以在適當標註來源處的情況下被免費使用，或者使用者只要

【名詞專案】。二〇一一年創立（美國）。前頁：【綁架】，由【OCHA視覺資訊單位】（OCHA Visual Information Unit）設計。【抗議】與【全球暖化】由路易斯‧普拉多（Luis Prado）設計。【太陽能】由TrentoFuckingCity設計。【游擊園藝】、【黑客松】、【公共廁所】、【環教線】、與【永續能源】由【愛康納松】（Iconathon）設計。【嘉藥舞】由馬歇爾‧富謝圖利亞（Pretoria, South Africa）的刺青。【名詞專案】提供。

「江南Style」由阿俊‧馬瑾提（Arjun Mahanti）設計。本頁：南非普勒托

寇爾奈特（Marcell LeShell Cornett）設計。【受孕】

此处：支付小額費用即無須標示出處，所得盈餘則與設計者共享。這個平台提供創意生產者一個可以分享作品並從中獲利的管道。「名詞專案」的圖像符號被大量使用於編輯設計（editorial design）、介面設計、招牌、海報、與各種資訊當中。他們承襲了象形圖樣的悠久傳統，且為公共教育目的而設立。

＊編按：黑客松是Hack與Marathon的複合字，表示「馬拉松式的科技創作活動」。

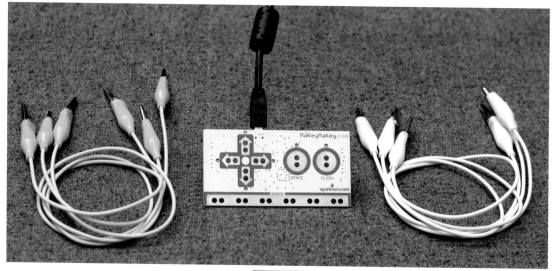

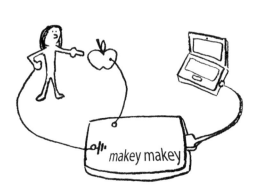

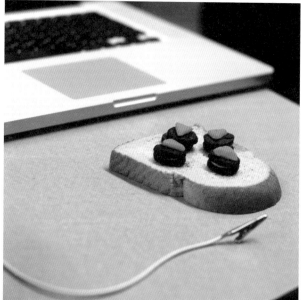

「Makey Makey」讓使用者將一塊簡單的電路板連接到任何可以導電的物體上——像是培樂多黏土（PlayDoh）、金屬餐具、新鮮水果、和石墨鉛筆畫等。當人們將電流接上、完成電路之後，這些日常物品就變身成了滑鼠、方向鍵、或鍵盤上的任何按鍵。「Makey Makey」的構想來自於兩位麻省理工學院媒體實驗室（MIT Media Lab）的研究人員，它讓沒有技術背景與能力的人們也可以進行「實體運算」（physical computing）的實驗，將整個世界都視為取材的對象。它讓使用者得以改變物品原本被賦予的功能。「Makey Makey」可以搭配任合電腦上的任何軟體使用，它讓使用者看到－科技是如此靈活有彈性，任何人都能夠隨意加以塑形、控制。

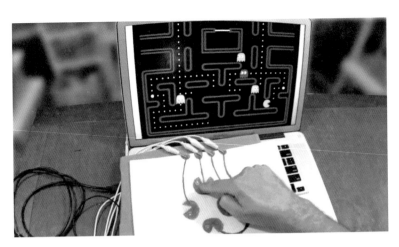

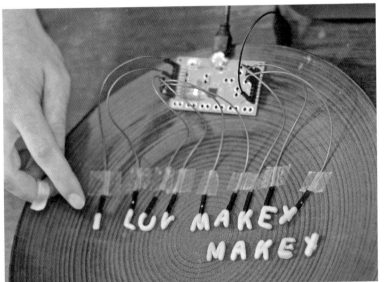

｜**Makey Makey**｜二○一二年。傑・席維爾（Jay Silver，美國，一九七九年－）與艾瑞克・羅森鮑姆（Eric Rosenbaum，美國，一九七九年－）設計。JoyLabz（美國）製造。材料為電路板、筆記型電腦。日常生活的世界（遠遠設計要待使用者連接上實體物品與日常使用的電腦程式或網頁才發完成。）設計者提供。

CONSTRVCT 軟體與印花布料，二〇一三年。瑪麗・黃（中國，一九八六年～）與珍娜・費索（美國，一九八六～）設計。一連續時尚（Continuum Fashion）公司（美國）。材料為軟體、數位列印棉質平織布。設計者提供。

CONSTRVCT是一個製作與分享時尚設計的數位平台。瑪麗・黃（Mary Huang）與珍娜・費索（Jenna Fizel）創造了一套使用者可以在網路上輕易取得的3D工具。這套軟體結合了建築、動畫、與工業設計的技術，可以將服裝的3D模型直接測繪在布料上，並且加以裁切縫製。使用者選擇圖像或重疊花樣列印至布料上；印出來的不光只是有圖樣的布料，連版都打好了。數位布料列印對環境來說是相對比較友善的，因為大部分的染料都會鎖在布料纖維上，而不會造成廢水問題。如果想使用CONSTRVCT的電子商務完整版本的話，可以在continuumfashion.com建立一個使用者帳戶。

STRVCT 鞋，二〇一二年~二〇一三年。馬麗・黃（中國，一九八六~）與珍娜・費索（美國，一九八六~）設計，「連續時尚」公司（美國）為3D列印尼龍、漆皮內墊與人造橡膠鞋底。設計者提供。

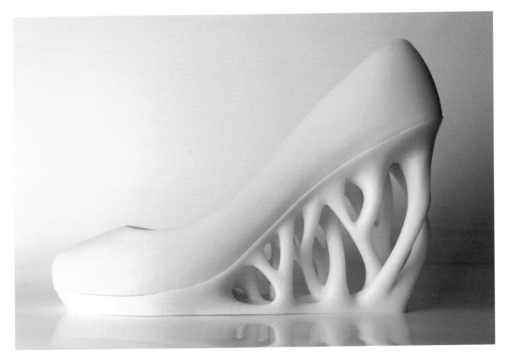

STRVCT的夢幻3D列印鞋則探索了利用3D列印技術為使用者依個人尺寸量身訂做設計品的可能性。3D列印尼龍可以生產出外型精美、輕巧、又耐用的物品。這只由三角網格構成的透明高跟鞋讓人想起灰姑娘的玻璃鞋——那只神奇、違反材料特性、只有灰姑娘才穿得下的鞋子。「戴芙妮」（Daphne）系列（上圖）的構想則來自於希臘神話中為了逃避太陽神阿波羅瘋狂追求而化身為桂樹的美麗女神。漆皮內墊與人造橡膠鞋底讓這雙鞋相當耐穿。

提交你的創意

在Quirky.com網站上分享你的創意是讓創意成真的第一步

幫我們決定

來吧，把票投給你喜愛的創意，幫助我們的發明者改善他們的產品

影響與賺取利潤

你在每一個決策過程中都占有一席之地，只要在「巧趣」網站上按按鍵就可以賺取利潤

讓創意成真

「巧趣」利用目前最先進的技術製造出高品質的產品

世界愈來愈美好

到最後，這個世界多了偉大的發明，而你的手，多了現金

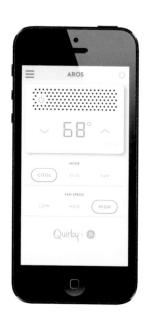

Aros窗型空調是透過應用程式控制的家電設備，由「巧趣」（Quirky）與奇異公司（GE）聯手開發。產品概念來自於前能源部（Department of Energy）官員葛爾森·雷斯理（Garthen Leslie）博士，他認為窗型空調應該可以操控得更有效率。這個空調設備是透過Wink在運作；「巧趣」旗下需要連結Wi-Fi無線網路的產品日益眾多，其中也包括由傑克·吉恩（Jake Zien）所發明的「巧趣」明星產品—「轉轉電雲端穩壓電源延長線」（Pivot Power Flexible Surge Protectors），而Wink則是這些產品專屬的應用程式。「巧趣」邀請社會大眾提出創意、一起評估這些創意，然後「巧趣」據此設計出奇特創新的產品。「巧趣」的社群會員們會對發明者提出的概念進行投票。利用線上會議以及在「巧趣」紐約市辦公室的面對面會談，社群成員們會協助發明者改善他們的創意點子。「巧趣」的

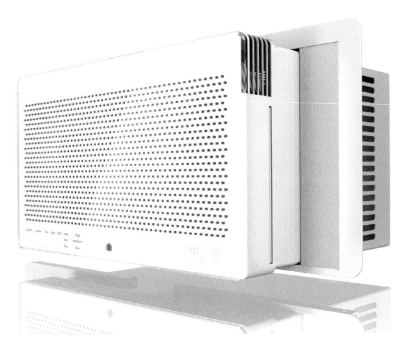

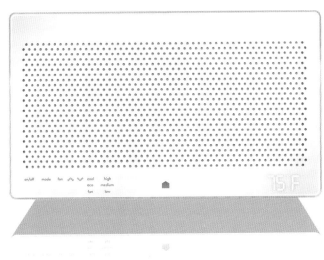

Aros 簡型空調。二〇一四年。由「巧趣」（美國）設計。葛爾森‧雷斯理博士（美國，一九五一年～）發明。「巧趣」與奇異公司（美國）製造。材料為 ABS 塑膠、粉底塗裝鋼材、防水 PVC 褶昔尼龍短纖、內部零件。「巧趣」提供。

設計師、工程師、以及行銷專家們再透過密反覆的設計與原型製作流程，讓這些集眾人之力的創意成真。當產品問世之後，所有參與開發過程的每一位社群成員都可以得到權利金的回饋。「巧趣」的流程其卓越之處不僅僅在於它所運用的群眾外包手法，還包括了產品推陳出新的速度。每一週，這間公司會收到大約兩千個創意，其中有三或四個會雀屏中選，進入下一個開發階段。每一週大約有三個「

巧趣」產品上市，通路除了「巧趣」官網之外，還包括零售商如塔吉特（Target）、家得寶（Home Depot）、亞馬遜（Amazon）、Bed Bath & Beyond等等。

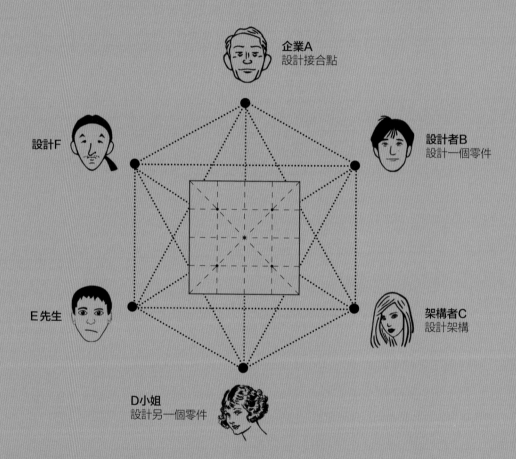

企業A
設計接合點

設計者B
設計一個零件

設計F

架構者C
設計架構

E先生

D小姐
設計另一個零件

users speak 使用者發聲

人類將物品帶入生活。使用者開始推波助瀾，自己扮演起貢獻者與製造者的新角色，不再視一切為理所當然。從大眾對於自費出版（self-publishing）、3D列印、個人製造（personal manufacturing）的興趣日增可以看出——使用者已經從被動的接受者轉變為主動的製造者。

自十九世紀末期工業革命將設計帶入無數現代家庭以來，使用者的樣貌即不斷演進，而商品的大量生產也帶動了大量消費。一九六〇與一九七〇年代盛行的社會運動之所以興起，部分原因來自於對商品文化標準化（standardization）的批判；而時至一九九〇年代，「客製化」（customization）與個人表現日益受到關注，則造就了新型態的創意力量。

上個世紀的改革與覺醒為現代以「大眾參與」（public participation）——包括黑客、開放系統（open system）、以及網路（network）——為主要架構的設計潮流奠下基礎。這些歷史標記所要面對的是我們持續修改、建立使用者類別的方式，因為即使設計範疇不斷地改變，使用者仍然是當中極為重要的組成要素。

即使建構當代設計實務的目標與環境不斷變遷，今天創意分享確實促進了設計經驗的發展，其所衍生的協同合作與集體行動也重新獲得關注。以下的專有名詞聚焦於設計相關論述中的使用者軌跡，探討人們如何涉入設計流程與被用以描述設計流程的語言文字。其中匯編了一些常見的詞彙，這些詞彙各有其歷史淵源與意義，我們希望藉以描繪出設計語彙的重要範疇。

設計的專有名詞在這個持續發展的領域裡留下時間的戳記。設計者所使用的字詞啟發了他們進行實務時的意圖與結果。探索這些字彙的根源可以做為使用者與設計者間互相闡述、挑戰、強化、以及比較各自觀點與假設的起點或參考工具，並藉此激發出對於物品與人類之間關係的全新思考。設計者——儘管歷史多所曲折——不會再以美感為主要考量，他們會探索並改造權力、回饋、與溝通的系統，傳達出更寬廣的文化與社會經驗。

開放架構（OpenSpace，OS）圖解，二〇〇九年。
湯瑪斯·洛米（比利時，一九七九年～）設計。設計者提供。

變形蟲組織（Adhocracy）

這個名詞首先於一九七○年由艾文·托佛勒（Alvin Toffler）在他的暢銷書《未來的衝擊》（Future Shock）當中提出。相對於官僚組織，變形蟲組織具有適應性與彈性，在科技日新月異的世界裡透過「順勢而為」與「擁抱新觀念」而得以快速改變。應用在設計領域裡，這個詞彙指的是更廣大對象開放的設計流程，有別於明星設計師由上而下的典型權威式設計手法。變形蟲組織擁抱大眾與網路，去除掉明星識別標誌，向設計師與使用者之間的層級關係提出挑戰。伊斯坦堡設計雙年展（Istanbul Design Biennial，2012）開幕時所舉辦的《變形蟲組織》（Adhocracy）特展是由之前在《Domus》雜誌擔任編輯的喬瑟夫·格利瑪（Joseph Grima）所策劃，隨後並移往紐約新當代藝術博物館（New Museum，2013）繼續展出。這個展覽專案意在稱揚「不完美，這表示特色、個性、與非線性的力量在設計當中興起。」根據定義，變形蟲組織具有可塑性，也因此極為適合在設計經常必須應付的混亂環境中處理複雜的問題。通常我們會期待變形蟲組織帶來快速的變革。

可供性（Affordance）

環境心理學家詹姆斯·J.·吉布森（James J. Gibson）創造了這個名詞，用以說明環境讓生物感知到在其中活動的可能性的特質。他在一九七九年寫道，「字典裡可以找到『提供』（afford）這個動詞，但卻沒有『可供性』這個名詞。這是我創造出來的。我指的是動物與環境之間還沒有現成的詞彙可以說明的一種關係（127）。」「可供性」會在生物的感測資料（sense data）因為可能要進行某些行動而有所轉變時發生。一塊堅實的水平表面可以「提供」支撐性，因此它可以做為行走用的地面或樓板。「可供性」的價值必定與生物對它的感知有關。能夠支撐水蟲的平面與能夠支撐大象的平面截然不同。根據哈利·海夫特（Harry Heft）的說法，有些「可供性」是學習來的而非屬天性（電話可供撥打或鍵盤可供敲鍵）。對介面、互動、與經驗設計來說，了解「可供性」誠為核心要務。

人體測量學（Anthropometry）

對於人體各個部位的測量，其根源來自於統計科學。一八九一年，法蘭西斯·蓋爾頓爵士（Sir Francis Galton）——查爾斯·達爾文（Charles Darwin）的表弟、也是為「優生學」（eugenics）定名的學者——在倫敦成立了一間實驗室，在那裡「來賓可以接受身高、體重、掌幅、呼吸力、吹氣速度、視力、聽力、與辨色力的測量」，還有一些其它的身體檢查項目。後來設計者在提高設計與製程效率的同時，也會運用人體測量學來進一步了解他們產品的使用者，讓產品更合於人體使用。早期對於人體測量學的研究也為日後人體工程與人因工程的發展播下了種子。

著作來源（authorship）

關於設計的著作來源，早期的看法會認定設計者是獨立的創作人。我們極少注意到協助喬治·尼爾森（George Nelson）開發無數商品、或參與伊姆斯夫婦（Ray and Charles Eames）設計工作細節的許多個人。關於「著作來源」的評論包括了羅蘭·巴特（Roland Barthes）一九六七年的論文〈作者之死〉（The Death of the Author）。在文中，他試圖讓創作者從作品意義的主導角色上退出；巴特認為，讀者已經取代作者成為意義的製造源。亞當·理察德森（Adam Richardson）則於一九九三年的文章〈設計者之死〉（The Death of Designer）中以巴特的觀點為基礎，對於產品語義學（semantics）、或產品以其外顯的特色與使用者溝通意義的方法提出他的評論。今天，「群眾外包」、「共同設計」、與「跨領域設計團隊」都象徵了著作來源的新進程。

雜工（Bricolage, Bricoleur）

這個法文詞彙的意思在英文裡通常會被譯為「自己動手做」（DO-IT-YOURSELF）；它的現代意義首見於一九二七年。早期的定義有「從零開始創造」的意味，就像是「巧妙地修復某件物品」一樣（1849）。在《野性的思維》（The Savage Mind, 1962）一書中，李維·史特勞斯（Claude Lévi-Strauss）將「雜工」定

義為「利用隨手可得的素材來解決新問題」。過去現代主義聚焦在功能性上以彰顯自由與即興的精神，然而就在設計師與建築師們試圖找尋其它選項時，李維‧史特勞斯提出了「雜工」與「工程師」的差異比較。二〇一一年，評論家伊雷尼‧史考伯特（Irénée Scalbert）在《Candide－建築知識期刊》（Candide－Journal for Architectural Knowledge）中提到：「雜工集設計者、建築者、與使用者於一身，在製造物品的過程中扮演著核心的角色」，而且他會「利用之前活動所剩餘的殘礫碎瓦、以及他人留下的機會與未節重新組成自己的工具與素材。」類似的概念也可見於攝影師理查‧溫特沃斯（Richard Wentworth）的一系列作品《湊合用，過生活》（Making Do and Getting By）當中。這系列作品甚至帶給IDEO的珍‧弗頓‧蘇麗（Jane Fulton Suri）靈感，她將日常人們隨興、直覺的舉止記錄下來，並且據此撰寫了她極具影響力的著作《無意識的舉動？》（Thoughtless Acts?）（2005）一書。

共同創作（Co-Creation）
共同設計（Co-Design）

合作出品的手法與管理和組織理論緊緊相扣，有賴設計者與行銷人員以使用者的意見為基礎、進而開發出解決方案。設計顧問公司如「青蛙設計」（Frog Design）與「聰明設計」通常都會運用這個方法解決問題，他們會將受過訓練的設計師、研究人員所提供的專業知識與終端使用者的地方性知識結合運用。雖然「共同設計」這個詞彙喚醒人們對烏托邦與草根精神的抱負，但它已經與企業和設計的融合產生密切的關係了。「快速公司」（Fast Company）的網站Co.Design就在二〇一〇年援用這個詞彙來說明「商業＋創新＋設計」三者的交會點。

消費者（Consumer）

在一九二〇年代，「消費者」原本是為稱揚「大量生產」浪潮與「工業設計」源起而產生的名詞，但現在，「消費者」卻帶給大家「過度消費」與「被動順從」的負面聯想。文化評論家雷蒙德‧威廉斯（Raymond Williams）追溯這個名詞的詞源，看到這個名詞隨著商品被使用與購買的歷史發展而逐漸普及興盛的痕跡。他在著作《關鍵詞：文化與社會的詞彙》（Keywords: A Vocabulary of Culture and Society）中寫道：「在英語當中，『消費』一詞早期的用法大多帶有負面的意涵；它指的是損毀、用盡、浪費、消耗。到了十八世紀中期，『消費者』開始以中性的色彩描述中產階級政治經濟；而一直到二十世紀中期，這個名詞才從特定的用法轉而為廣泛被大眾使用。」

群眾募資（Crowd Funding）
群眾外包（Crowdsourcing）

《連線》雜誌（Wired）編輯傑夫‧豪威（Jeff Howe）在二〇〇六年針對「群眾外包」做了深入的探究，他認為「群眾外包」指的是邀請由志願者所組成的大型網路一同來參與、或完成某項任務。然而，從十六世紀起，許多歐洲政府即設立了各種獎項，公開向大眾徵詢不同領域（通常以工程為主）的最佳解決方案；在豪威的文章發表之前，「創新來自於意想不到之處」的根本道理早已存在。若少了群眾的貢獻，維基百科（Wikipedia）、亞馬遜的使用者評論、eBay、推特（Twitter）、與臉書就沒辦法生存。這個想法概念通常也有互惠的意涵，後來更進一步演化出「群眾募資」的概念，例如網站Kickstarter。

顧客（Customer）

「顧客」一詞自十五世紀起就被用以描述與某間商店或供應商建立穩定關係的個人，而「消費者」與整個市場間的關係則較為抽象。「消費者」的概念興起時，「顧客」的聲音則漸趨微弱。二十世紀的最後十年間，我們看到在一些新興企管顧問公司如IDEO的推波助瀾下「使用者參與」的快速崛起，其中部分原因是為了要打擊消費者被動消費的軟弱姿態。隨著設計管理的盛行，使用者意見回饋集結了研究者、心理學者、人類學者、設計者、以及參與使用者的想法而成為設計標準實務。

客製化（Customization）

從一九三四年起，動詞「客製」就意謂著為特定使用者的需求製作物品。在工業革命之前，「客製化」原本就是標準規範（儘管它原無此意）。「大量生產」製造出大規模數量的標準化低價產品，在當時也帶來了效率、衛生、與現代化的正面影響。一九六〇與七〇年代，前衛的設計者創造了終端使用者可以進行個人化調整的模組化產品系統。二〇〇〇年代初期「客製化」的浪潮達到高峰，例如NikeID，它讓人們可以自由選擇運動鞋的顏色與素材。今天，生產工具如3D印表機更加便利，把生產製造的方法交回設計者或使用者手上改變了規模經濟（economies of scale），讓「客製化」進入另一種境界。雖然一九八〇年代末期起，企業界就已經開始在使用3D列印技術（又稱「積層製造技術」〔addictive manufacturing technologies〕，是指以一層層素材堆疊出原型的技術），但直到近日，這些技術對於個人來說依然過於昂貴，還不易為個人目的所使用。

民主化（Democratization）

設計語彙開始援用「民主化」一詞來形容讓人們有更多選擇或參與機會的物件與系統。然而，民主理論的專家們都同意，真正的民主會選任出合適的決策者，而不會將所有人的個別決策等量齊觀。往往，使用者受邀參與設計流程時，選項會由設計者與製造者設定。相關的詞彙如「民主化」與「參與」則暗示了這些行動有助於大眾利益。英國政治理論家與女性主義者卡羅‧佩特曼（Carole Pateman）於一九七〇年曾經寫道：「在一九六〇年代最後幾年，『參與』這個詞彙變成一種大眾流行用語……『參與』變得這麼熱門實在有點諷刺，因為對政治理論家與政治社會學家來說，在最被廣為接受的民主理論（你甚至可以說它是『正統教義』〔orthodox doctrine〕中，『參與』這項概念所扮演的角色其實非常微不足道。」「參與」的支持者注意到－雖然菁英階層的光環已然褪色，但數以百萬計過去從未被傾聽的聲音日漸當道，他們的能力受到了新工具與新知識的加持。對「使用者」、「參

與」、與「建築」有所研究的學者們－包括傑瑞米‧提爾（Jeremy Till）、馬庫斯‧米森（Markus Miessen）、與肯尼‧庫伯斯（Kenny Cupers）──認為「樂觀主義」與「批判質疑」間的衝突會讓「包含/排除」、「民主/威權」、「由下而上/由上而下」之間的辯證流於過度簡單化。

設計思考（Design Thinking）

這個探索的過程始於對開放式問題的定義；目標則是要將關注的焦點放在使用者的潛在需求與欲望，而非事先所設定好的結果上。「設計思考」通常會以跨領域團隊的型態進行，他們會提出不同的解決方案，然後在不斷反覆的流程中創造、測試、修改原型。人們對於探究設計流程背後方法的興趣在一九六〇年代非常盛行，這股風潮通常會追溯自英國的建築學派。「如果設計者工作流程的每一個步驟都可以被認同、檢視、與了解，它們就能夠被改善或修正，」設計史學家彼德‧唐頓（Peter Downton）說。一九六二年，第一屆「設計方法研討會」（Conference on Design Methods）於倫敦舉辦。英國的「設計研究學會」（Design Research Society，目前仍然活躍中）與美國的「設計方法社群」（Design Methods Group）都成立於一九六二年。「設計思考」建立在一些被普遍應用的設計實務上。在IDEO創辦人，包括比爾‧摩格理吉、提姆‧布朗（Tim Brown）、大衛與湯姆‧凱利（David and Tom Kelley）的引領下，這些設計實務建構出一套被清楚定義的方法論──它不但是企業的策略指南，也是設計教育裡被廣為教授的一門學問。

自己動手做（Do-It-Yourself）

「自己動手做」或「DIY」指的是自己生產創造出設計或建造物。十九世紀末期許多人開始樂當「搞定先生」（Mr. Fixit），「DIY」一詞於是興起，後來更與園藝以及家庭修繕相關出版品密不可分。史都華‧布蘭德（Stewart Brand）的《全球概覽》（Whole Earth Catalog，一九六八年至一九七二年）是一九六〇年代的反文化指標，雜誌中對「工具的取得」多所讚揚，

包括從早期的電腦與電子儀器，到鎬、園藝指南、鏈鋸、帳篷等等。恩佐·馬里（Enzo Mari）於一九七四進行的「自主設計」（Autoprogettazione）計畫也擁抱了當時學生運動的反權威精神。今天，在二手書店與網路上仍然經常可見馬里當時製作的小冊子，其中有十九件傢俱的設計圖與圖片，這些傢俱都是以簡單的板材與釘子就可以輕鬆組裝完成。只要支付郵資，這份「自己動手做」的指南就會寄到你手上。當芬蘭傢俱公司「Artek」於二〇一〇年重啟這項計畫時，馬里提到了他原本的初衷：「要用說的很容易，但我們沒辦法期望所有人都能理解複雜的製造技術，當然也不用提擁有一整套生產工具了。我突然有個想法。假使真的讓人們自己嘗試去打造，他們或許可以從中學到什麼。設計傳遞了知識，才稱得上是設計。」今天，「自造者運動」正延續著這項「自己動手做」的傳統。

人因工程（Ergonomics）

也稱為人類工程（Human Engineering），其目的在於將世界改造為更適合人居。二次世界大戰期間，致力改善飛機座艙環境的英國工程師創造了這個詞彙。雖然「人因工程」靠著軍事研究而獲得重大的進展，但若我們檢視佛雷德里克·溫斯洛·泰勒（Frederick Winslow Taylor）與吉爾布瑞斯夫婦（Frank and Lillian Gilbreth）的工時學研究與工業效率技巧（也就是一般所熟知的「科學管理」〔science management〕），這個概念早在二十世紀初期的工業理論當中就已經出現了，只是當時的重點在於強迫人們配合機器，而非設計出適合人們使用的機器。在一九五〇年代與六〇年代，人因工程的涵蓋範圍廣及一切，包括從書本、太空船、到廚房用具、與辦公室事務機器等。「可用性」（usability）成為賣點。英國評論家史蒂芬·貝利（Stephen Bayley）在他一九八五年出版的著作《自然設計：舒適與效率的追求》（Natural Design：The Search for Comfort and Efficiency）當中寫道：「受過教育的消費者一旦遇上搞不懂或操作不來的新玩意兒，抱怨起來可是一點都不難為情的。」

體驗設計（Experience Design）
體驗經濟（Experience Economy）

「體驗設計」聚焦於使用者在經過一段時間的使用之後對於產品所產生的的感知、認知、與情感互動，它處理的是人們為回應產品或服務所發展出來的關係與行為，其設計要務包括了建立品牌識別（brand recognition）。「體驗經濟」則是一個商業概念，由詹姆斯·H.·吉爾摩（James H. Gilmore）與B.約瑟夫·派恩二世（B. Joseph Pine II）在他們一九九九年的著作《體驗經濟時代》（The Experience Economy）當中提出。他們認為「只有商品與服務已經無法令人滿足」；企業必須讓消費者產生正向的回憶與情感。而受到使用者對於資訊化需求的刺激，在數位的「互動設計」中善用軟體與網站所產生的氛圍與情感特質，則有助使用者建立有意義的連結感。

黑客（Hacking）

「黑客」一詞起源於軟體安全的領域，現在則已延伸至實體物件的範疇。黑客會將既有的產品拆解或加上新的零件，並賦予它不同的功能。黑客經常試圖顛覆消費主義；他們視製成品為各種素材與零件庫。「Roomba黑客」破解了熱門掃地機器人的精密電子設備；「IKEA黑客」利用傢俱巨擘的大型零件組打造出新的產品。文化理論家米歇爾·狄·薩杜（Michel de Certeau）在他深具影響力的著作《日常生活實踐》（The Practice of Everyday Life，一九八四年）當中即探討了人們透過「重新占用」（reappropriation）的方式將大眾文化加以個人化的各種方法。薩杜將重點由製造者或物品本身轉移到使用者身上，進而發現如何破解現代主義者「由上而下」的規畫手法。

人本設計（Human-Centered Design）

長期以來致力推廣以「設計思考」做為各領域問題解決方案的企業「IDEO」主張以「人本設計」（Human-Centered Design，HCD）一詞來取代「使用者導向設計」（user-centered design）。「人本設計」所關注的不是只有對應於產品或服務而為主體的使用者；它

所思考的是人們更廣大的需求、欲望、與行為，同時也試圖與所有利益關係人的考量取得平衡。「人本設計」在人類經驗的範疇中找出問題，並且在各種不同的形式中——包括產品、流程、協定、服務、環境、以及社會機構等——找尋解決方案。

人因工程（Human Engineering），人因（Human Factors）

請見「人因工程（Ergonomics）」。

互動設計（Interaction Design）

「互動設計」談的不只是操控裝置作出更多的動作、建立更深的關係，它包含了以螢幕為基礎的體驗（例如網站與應用程式）、互動式產品（附加軟體的實體物件）、以及服務（讓企業與消費者間產生互動的實體空間、產品、軟體等等）。「互動設計」在實務上運用了「人機互動」（Human Computer Interaction, HCI）、資訊科學、軟體工程、認知心理學、社會學、以及人類學。設計師安東尼・鄧恩（Anthony Dunne）提到，在一九九○年初期，部分電腦科學家與黑客對「互動性」開始發展出一套認知，他們認為「互動性」是「透過電腦螢幕呈現的人機夥伴關係」；而史帝夫・賈伯斯（Steve Jobs）與其他蘋果電腦（Apple Computer）的創辦人讓這個夥伴關係得以在市場上付諸實現（23）。

介面設計（Interface Design）

「介面」一詞首先出現於一八八○年代的科學論述中，用以說明兩個物體相互接觸時觸及的表面；「人因工程」的提倡者則是於一九四○年代開始將這個詞彙運用在「人機控制」的相關說明上。認知心理學家唐納德・A.・諾曼（Donald A. Norman）在他一九八八年的著作《設計日常生活》（The Design of Everyday Things）當中即羅列了「使用者導向介面設計」（user-centered interface design）的指南方針。為達到人性化的目的，「介面」上應該盡量減少指令與解說，而以使用者的行動、與行動對系統造成的影響等直覺性反應為主。回饋應該要對行動做出清楚的確

認，介面也必須呈現出系統目前的狀態。簡言之，設計者必須「確認（1）使用者知道要做什麼，以及（2）使用者知道目前是什麼狀況。」

自造者（Maker）

今日所謂的「自造者」結合了修補、發明、與科技導入製造（technology-enhanced manufacturing）等手作技術。理查・桑內特（Richard Sennett）在《工匠》（The Craftsman）一書中主張「製造即思考」（making is thinking）（ix）。「自造者」源起於「藝術與工藝運動」（Arts and Crafts movement），到了一九六○年代，「自造者」的概念則是以被解放的製造者角色重現於反文化的「自己動手做」浪潮中，後來更進而對「個人運算」（personal computing）與「開放資源程式碼」（open-source code）大加鼓吹。近年來，「自造者展覽會」開始在美國、非洲、倫敦及世界各地舉辦，集結了「科技愛好者、工藝家、教育者、修補匠、業餘愛好者、工程師、科學社團、作家、藝術家、學生、與商業策展人等」。「自造者」文化的核心概念在於－利用設計知識的分享與製造方法的推廣，將「生產製造」這件事交回使用者的手上。

開放資源設計（Open-Source Design）

利用網路上免費、且公開供大眾任意修改的資訊創造產品即稱為「開放資源設計」。這項實務立基於一九七○年代電腦程式設計師所發起的一項運動，當時他們鼓吹軟體的自由取用與傳布，為反對創意工作被集中控制而支持資訊的透明化。一九九九年，一位來自麻省理工學院的工程師成立了「開放設計基金會」（Open Design Foundation），此舉帶動許多個人與企業起而效尤。「開放資源」的概念引發了智慧財產權的相關議題。創作者如何從他們的創作成果得到利益、或如何保護創作概念的完整性？「開放資源設計」的擁護者認為工具與資料的自由取用可以提昇設計知識的整體品質。這項觀點也讓工具、知識、服務的交換更加熱絡，帶動了「共享經濟」（sharing economies）的形成。

參與式設計（Participation, Participatory Design）

今天，許多設計者會積極邀請利益關係人（終端使用者、設計者、顧客、客戶等等）參與設計流程。「參與式設計」已經成為一個概括性的名詞，幾乎涵蓋了所有使用者參與的活動。這些活動之間的差異在於參與者的涉入程度、涉入的行為規範、以及所參與的作品其著作來源的認定。「參與式設計」屬於一個較大的範疇，即所謂的「關係美學」（relational aesthetics）——讓觀眾在開放式的流程中充份參與的藝術活動。就如約翰·M.·卡羅爾（John M. Carroll）所寫的，「參與式設計」實務有各式各樣不同的做法，不論哪一種，「都不離這個概念——最終會使用到某件設計商品的人們，有權利發聲決定這件商品該如何被設計。」

生產性消費者、主動型消費者、專業級消費者（Prosumer）

「生產性消費者」一詞首先由未來學者艾文·托佛勒於著作《第三波》（The Third Wave）當中提出，它是由幾個字組合而來的：「生產者（producer）與消費者（consumer）」、「主動積極（proactive）與消費者」、以及「專業（professional）與消費者」。雖然托佛勒直到一九八〇年才開始使用這個詞彙，但他早在一九七〇年就曾經描述過消費者活躍、主動參與的現象，就如馬歇爾·麥克魯漢（Marshall McLuhan）與貝靈頓·涅維特（Barrington Nevitt）在他們一九七二年出版的作品《今日論：高級主管中輟生》（Take Today: The Executive as Dropout）中提到的這種「從配合到製造、從取得到參與的轉變。」在市場行銷上，「專業級消費機」指的是配備規格落在專業級與消費級之間的科技產品。「自己動手做」的活動通常需要消費一些專業器材與服務——大部分工匠與自造者沒辦法從頭到尾獨力完成；他們還是需要仰賴一些消費性商品的幫助。

修補工（Tinkering）

從一五九〇年代起，「修補工」這個詞就帶有負面的色彩，意指漫無目的地工作、或總是用一些無效的方法讓自己瞎忙。今天，它與開放式以及自我激勵式的實驗有關。「修補工」的意義不見得在追求一個終極的目標，而是在探索的過程中發現價值。「修補工」經常與獨立工作的使用者產生關連性，也與促進創新、激發創意的「設計思考」以及「腦力激盪會議」間有強烈緊密的關係。

通用設計（Universal Design）

在設計上順應失能者的需求，也同樣可以改善一般使用者的使用經驗。「通用設計」致力於讓產品、環境、與媒體都能為所有人——包括在身體、感官、與認知方面與他人有別的人——所使用、觸及。從出生到垂老的過程中，失能的程度會隨年歲漸長而有所改變。羅夫·費斯特是「廣泛設計運動」（accessible design movement）的先驅，他在一九七九年與他人合著了《既有建築環境的無障礙設計》（Access to the Built Environment）。一九九〇年的《美國身心障礙者法案》（Americans with Disabilities Act，ADA）為公共空間的無障礙設計建立了規範。就實際面來說，由於人類的行為能力差異甚大，要在所有情況下滿足每個使用者的需求是不可能的。然而透過仔細考量多元的使用者需求，設計者可以讓產品、場所、以及資訊更容易為大眾所使用。

使用者（User）

哲學家與社會學家昂黎·勒菲弗爾（Henri Lefebvre）（還有其他人）認為「使用者」這個詞彙少了人性，它拿掉了人性的作用，讓人們成為功能性的物件。有些人會使用「公民」（citizen）一詞來替換「使用者」，以暗示個人有其潛在的功能性。「公民」這個詞彙首見於一六一〇年代，當時指的是一個個人的地位、權利、特權、以及責任；現在「公民」則經常出現在與「使用者」相關的文字當中，尤其是在都市計畫與建築的論述裡。紐約現代美術館在一九四四年的《為使

用而設計》（Design for Use）特展強調「如同於部分典型產品中所見，功能、科技、與形式之間的關係。」萊茲洛·莫霍里－那基（László Moholy-Nagy）是受邀與研究員沙基·查馬耶夫（Serge Chermayeff）一同為這個特展的規劃進行腦力激盪的設計者之一。在他們第一次內部會議的會議記錄裡，莫霍里－那基寫著這個專案的目標是「讓『使用者』了解設計的重要性」。（後來他創辦了位在芝加哥的伊利諾理工大學〔Illinois Institute of Technology〕，這是全美國第一座授與設計博士學位的學校。）「使用者」正逐漸成為設計論述當中的核心概念。

使用者導向設計（User-Centered Design）

「使用者導向設計」的設計流程不離使用者的需求與限制，它以使用者為研究的主體對象（年齡、人口統計資料等等），並以此做為產品開發決策的參考依據，參與成員通常會包括心理學家、人類學家、以及其他社會科學家。「使用者導向設計」不會從產品概念或需要藉應用程式運作的新科技著手；它會先探討使用者的需求與不足。這種設計手法在嘗試改善人們生活與經驗的同時，也會試圖兼顧為客戶帶來利益的機會。

參考資料

變形蟲組織
《變形蟲組織》（Adhocracy）（二〇一三年）http://www.newmuseum.org/exhibitions/view/adhocracy。
《大英科全書》（Encyclopaedia Britannica），芝加哥：大英百科全書出版社。二〇〇三年。
簡·費葛伯格（Jan Fagerberg）、大衛·C·毛厄利（David C. Mowery）、理查·R·尼爾森（Richard R. Nelson），《牛津創新手冊》（The Oxford Handbook of Innovation），紐約：牛津大學出版社，二〇〇六年，一百三十頁。
約瑟夫·葛利馬（Joseph Grima），《變形蟲組織：第一屆伊斯坦堡設計雙年展》（Adhokrasi/Adhocracy: 1st Istanbul Design Biennial），伊斯坦堡：伊斯坦堡文化與藝術基金會（Istanbul Foundation for Culture and Arts），二〇一二年。
亨利·明茲伯格（Henry Mintzberg），《組織架構》（The Structuring of Organizations），紐澤西州恩格伍茲崖（Englewood Cliffs, NJ）：普倫蒂斯霍爾出版社（Prentice-Hall），一九七九年。
艾文·托佛勒，《未來的衝擊》，紐約：班騰出版集團（Bantam Books），一九七〇年。
羅伯特·H·瓦特曼（Robert H. Waterman），《變形蟲組織：改變的力量》（Adhocracy: The Power to Change），田特州納克斯維爾（Knoxville, TN）：惠特德瑞克出版社（Whittle Direct Books），一九九〇年。

可供性
詹姆斯·J·吉布森，《視知覺生態論》（The Ecological Approach to Visual Perception），紐約：泰勒與法蘭西絲出版社（Taylor and Francis），一九七九年。
哈利·海夫特，〈可供性與人體：針對吉布森視知覺生態論所作的國際性分析〉（Affordances and the Body: An International Analysis of Gibson's Ecological Approach to Visual Perception）（Journal for the Theory of Social Behavior）第十九卷，第一期（一九八九年）：第一頁至第三十頁。

人體測量學
約翰·漢考克·卡蘭德（John Hancock Callender），〈設計的科學方法〉（The Scientific Approach to Design），《改造的住宅》（The Engineered Dwelling），羅伯特·大衛森（Robert Davidson）編，約翰·B·皮爾斯基金會（John B. Pierce Foundation），一九四四年，第八頁～第十一頁。
蕾·伊姆斯，《電腦觀點：電腦時代的背景》（A Computer Perspective: background to the Computer Age），麻薩諸塞州劍橋（Cambridge, MA）：哈佛大學出版社（Harvard University Press），一九九〇年。
莉莉安·吉爾伯瑞斯（Lillian Gilbreth），《持家者與她的工作》（The Home-Maker and Her Job），紐約：D.艾波頓出版社（D. Appleton），一九二七年。
艾文·R·提利與亨利德瑞佛斯公司，《男人與女人的尺寸，修訂版：人因設計》（The Measure of Man and Woman, Revised Edition: Human Factors in Design），紐約：約翰威立出版社（John Wiley & Sons），二〇〇二年。

著作來源
羅蘭·巴特，〈作者之死〉，圖像／音樂／文字，紐約：希爾與王出版社（Hill & Wang），一九七七年，第一百四十二頁至一百四十八頁。
米歇爾·傅柯（Michel Foucault），〈什麼是作者？〉（What is an Author?），《傅柯讀本》（The Foucault Reader），保羅·拉比諾（Paul Rabinow）編，紐約：文特吉出版社（Vintage Books），二〇一〇年，第一百〇一頁至一百二十頁。
克勞斯·克里朋道夫（KlausKrippendorff），《語意學轉向：設計的新基礎》（The Semantic Turn: A New Foundation for Design），佛羅里達州博卡拉頓（Boca Raton, FL.）：CRC出版社，二〇〇六年，第一頁至第三頁。
亞當·理察德森，〈設計者之死〉，《設計議題》（Design Issues），第九卷第二期（一九九三年）：第三十四頁至第四十三頁。
伯納德·魯道夫斯基（Bernard Rudofsky），《沒有建築師的建築：簡明非正統建築導論》（Architecture Without Architects: A Short Introduction to Non-pedigreed Architecture），紐約：現代美術館，一九六五年。

雜工

珍・弗頓・蘇麗，《無意識的舉動？對直覺式設計的觀察》（Thoughtless Act? Observations on Intuitive Design），舊金山：編年史出版社（Chronicle Books），二〇〇五年。

克勞德・李維・史特勞斯，《野性的思維》，芝加哥：芝加哥大學出版社（University of Chicago Press），一九六六年。

伊雷尼・史考伯特，〈建築師即雜工〉（The Architect as Bricoleur），《Candide——建築知識期刊》，第四期（二〇一一）：第六十九頁至第八十八頁。

J・A・辛普森（J.A. Simpson）與S.C.威納（S. C. Weiner），《牛津英語字典》（Oxford English Dictionary），牛津：牛津大學出版社，一九八九年。

泰特美術館（Tate Gallery），理查・溫特沃斯，《湊合用，過活》，倫敦：泰特美術館，一九八四年。

共同創作、共同設計

諾亞・拉比尚（Noah Robischon），〈編輯觀點〉（From the Editor），《Co. Design》（二〇一〇年六月二十一日），http://www.fastcodesign.com/from-the-editor-21062010）。

伊莉莎白・B・N・桑德斯（Elizabeth B.N. Sanders），〈後設計與參與文化〉（Postdesign and Participatory Culture）（一九九九年）與〈共同設計所使用的生產力工具〉（Generative Tools for CoDesigning）（二〇〇〇年），Maketools, http://www.maketools.com/papers-3.html。

消費者、顧客

約翰・艾托（John Ayto），《詞語探源：英語詞彙A到Z背後的歷史》（Word Origins: The Hidden Histories of English Words from A to Z），倫敦：A&C Black出版社，二〇〇五年。

范斯・派卡德（Vance Packard），《隱藏的說服者》（The Hidden Persuaders），紐約：D.McKay出版公司，一九五七年。

J・A・辛普森與S. C. 威納，《牛津英語字典》，牛津：牛津大學出版社，一九八九年。

雷蒙德・威廉斯，《關鍵詞：文化與社會的詞彙》，紐約：牛津大學出版社，一九七六年，第六十八頁至第七十頁。

群眾募資、群眾外包

傑夫・豪威，〈群眾外包的興起〉（The Rise of Crowdsourcing），《連線》雜誌第十四卷第六期（二〇〇六年），第一頁至第四頁。

詹姆士・索羅維基（James Surowiecki），《群眾的智慧》，紐約：安克爾出版社（Anchor），二〇〇五年。

客製化

大衛・亨謝爾（David Hounshell），《從美國系統到大量生產，一八〇〇年到一九三二年》（From the American System to Mass Production, 1800-1932），巴爾的摩：約翰霍普金斯大學（Johns Hopkins University）出版，一九八四年。

霍德・利普森（Hod Lipson）與梅爾芭・柯曼（Melba Kurman），《印出新世界：3D列印將如何改變我們的未來》（Fabricated: The New World of 3D Printing），印第安納波里斯：約翰威立出版社，二〇一三年。

蘇珊・耶拉維奇（Susan Yelavich），〈Swatch〉，《設計研究：一本讀本》（Design Studies: A Reader），黑佐・克拉克（Hazel Clark）與大衛・布勞弟（David Brody）合編，紐約：伯爾格出版社（Berg）二〇〇九年，第四百六十頁至四百九十四頁。

民主化

彼得・布蘭道爾・瓊斯（Peter Blundell Jones）、多依娜・碧翠斯古（Doina Petrescu）與傑瑞米・提爾，《希望的協商》（The Negotiation of Hope），《建築與參與》（Architecture and Participation），倫敦：斯邦出版社（Spon Press）二〇〇五年，第二十五頁至第四十四頁。

卡羅・佩特曼，《參與與民主理論》（Participation and Democratic Theory），劍橋：劍橋大學出版社（Cambridge University Press），一九七〇年，第一頁。

菲利普・P・維納（Philip P. Wiener），《觀念史大辭典》（Dictionary of the History of Ideas: Studies of Selected Pivotal Ideas），紐約：斯克里布納出版社（Scribner），一九七三年至一九七四年，第六百五十二頁至六百六十七頁。

設計思考

吉歐福瑞・布洛德班特（Geoffrey Broadbent），《建築裡的設計：建築與人文科學》（Design in Architecture: Architecture and the Human Sciences），紐約：約翰成立出版社，一九七三年。

提姆・布朗（Tim Brown），《設計思考改變世界》（Change by Design: How Design Thinking Transforms Organizations and Inspires Innovation），紐約：哈伯商務出版社（Harper Business），二〇〇九年。

彼德・唐頓，《設計研究》（Design Research），墨爾本（Melbourne）：RMIT出版社，二〇〇三年。

裴伊・納伯勞克（Joy Knoblauch），〈走向柔軟：一九六三年至一九七四年間美國的建築與人文科學〉（Going Soft: The Architecture and the Human Sciences in the United States, 1963 to 1974），第九十八屆ACSA年會，紐奧良，二〇一〇年三月四日至七日。

彼得・G・羅（Peter G. Rowe），《設計思考》（Design Thinking），麻薩諸塞州劍橋：麻省理工學院出版社，一九八七年。

艾薇蓋兒・賽克絲（Avigail Sachs），〈戰後美國的建築師、使用者、與社會科學〉（Architects Users, and the Social Sciences in Postwar America），《效用有關係：非主流的建築史》（Use Matters: An Alternative History of Architecture），肯尼・庫伯斯（Kenny Cupers）編，紐約：羅德里吉出版社（Routledge），二〇一四年，第六十九頁至八十四頁。

卡爾・E・休斯克（Carl E. Schorske），〈人文科學中的新嚴格主義，一九四〇年至一九六〇年〉（The New Rigorism in the Human Sciences, 1940-1960），《轉變中的美國學術文化：五十年、四大學科》（American Academic Culture in Transformation: Fifty Years, Four Disciplines），湯瑪斯・班德（Thomas Bender）與卡爾・E・休斯克合編，紐澤西州普林斯頓（Princeton, NJ）：普林斯頓大學出版社（Princeton University Press），一九九七年，第兩百八十九頁至三百零九頁。

自己動手做

約瑟夫・M・哈斯（Joseph M. Hawes）與伊莉莎白・I・妮芭肯恩（Elizabeth I. Nybakken），《美國史裡的家庭與社會》（Family and Society in American History），厄巴納（Urbana）：伊利諾大學出版社（University of Illinois Press），二〇〇一年。

恩佐・馬里，〈恩佐・馬里為Artek所做：向自主設計致敬〉（Enzo Mari for Artek: Homage to Autoprogettazione），http://vimeo.com/39684024。

弗瑞德・透納（Fred Turner），《從反文化到網路文化：史都華・布蘭德、全球化網路、與數位烏托邦的興起》（From Counterculture to Cyberculture: Stewart Brand, The Whole Earth Network, and the Rise of Digital Utopianism），芝加哥：芝加哥大學出版社，二〇〇六年。

人因工程

史蒂芬・貝利，《自然設計：舒適與效率的追求》，倫敦：「鍋爐房」計畫（Boilerhouse）和維多利亞與亞伯特博物館（Victoria & Albert Museum），一九八五年。

H・哈維・柯漢（H. Harvey Cohen）與森斯理・E・伍德森（Wesley E. Woodson），《法庭裡的人因工程基本原理》（Principles of Forensic Human Factors/Ergonomics），亞利桑那州圖桑（Tuscon, AZ）：律師與法官出版公司（Lawyers & Judges Publishing Co.），二〇〇五年。

《大英百科全書》，芝加哥：大英百科全書出版公司，二〇〇三年。

恩斯特・J・麥考米克（Ernst J. McCormick），《人類工程學》（Human Engineering），紐約：麥格羅希爾出版集團（McGraw Hill Book Company），一九五七年。

大衛・梅斯特（David Meister），《人因工程的歷史》（The History of Human Factors and Ergonomics），紐澤西州莫瓦（Mahwah, NJ）：羅倫斯厄爾鮑姆聯合出版社（Lawrence Erlbaum Associates），一九九九年。

克里斯多佛・D・威肯斯（Christopher D. Wickens）、賈斯汀・G・霍蘭茲（Justin G. Hollands）、拉賈・帕拉蘇拉曼（Raja Parasuraman）、與賽門・班伯利（Simon Banbury），《工程心理學與人類效能》（Engineering Psychology & Human Performance），紐澤西州上鞍河（Upper Saddle River, NJ）：皮爾森學院分部出版社（Pearson College Division），二〇一二年。

體驗設計、體驗經濟

比爾・巴克斯頓（Bill Buxton），《用戶體驗草圖設計》（Sketching user Experiences: Getting the Design Right and the Right Design），舊金山：摩根考夫曼出版社（Morgan Kaufmann），二〇〇七年。

琳達·梁（Linda Leung），《數位體驗設計：創意、產業、互動》（Digital Experience Design: Ideas, Industries, Interaction），英國布里斯托（Bristol, U.K.）：智能出版社（Intellect），二〇〇八年。
B. 約瑟夫·派恩二世與詹姆斯·H.·吉爾摩，《體驗經濟時代》（The Experience Economy: Work Is Theatre and Every Business a Stage, Goods and Services Are No Longer Enough），波士頓：哈佛商學院出版社（Harvard Business School Press），一九九九年。

黑客
米歇爾·狄·薩杜，《日常生活實踐》，柏克萊（Berkeley）：加州大學出版社（University of California Press），一九八四年。
阿維納許·拉賈戈佩（Avinash Rajagopal），《破解設計》（Hacking Design），紐約：史密森機構古柏─惠特設計博物館，二〇一三年。

人本設計
IDEO，《人本設計工具包》（Human-Centered Design Toolkit），第二版，二〇〇九年。http://www.ideo.com/work/human-centered-design-toolkit/。
威廉·B.勞斯（William B. Rouse），《人本設計之探討》（Exploration of Human-Centered Design），紐澤西州霍博肯（Hoboken, NJ）：約翰威立出版社，二〇〇七年。

互動設計
安東尼·鄧恩，《赫茲的故事：電子產品、美感體驗、以及批判性設計》（Hertzian Tales: Electronic Product, Aesthetic Experience, and Critical Design），麻薩諸塞州劍橋：麻省理工學院出版社，二〇〇五年。
布蘭達·蘿瑞爾，《以電腦為劇場》（Computer ad Theatre），第二版，紐澤西州上鞍河：愛迪生─衛斯理出版社（Addison-Wesley），二〇一四年。
比爾·摩格里吉，《關鍵設計報告》，麻薩諸塞州劍橋：麻省理工學院出版社，二〇〇七年。
珍奈特·H.·繆瑞（Janet H. Murray），《發明媒體：以互動設計作為文化實務的原理》（Inventing the Medium: Principles of Interaction Design as a Cultural Practice），麻薩諸塞州劍橋：麻省理工學院出版社，二〇一二年。
穆瑞·圖洛夫（Murray Turoff）與史塔·羅珊·希爾茲（Starr Roxanne Hiltz），《網路國：透過電腦的人類溝通》（The Network Nation: Human Communication via Computer），麻薩諸塞州劍橋：麻省理工學院出版社，一九九三年。

互動設計
約翰·哈爾伍德（John Harwood），《介面：IBM與企業設計轉型，一九四五年至一九七六年》（The Interface: IBM and the Transformation of Corporate Design, 1945-1976），明尼拿波利斯（Minneapolis）：明尼蘇達大學出版社（University of Minnesota Press），二〇一一年。
唐納德·A.·諾曼，《設計日常生活》，紐約：基本圖書出版社（Basic Books），一九八八年。

自造者
克里斯·安德森（Chris Anderson），《自造者：新工業革命》（Makers: The New Industrial Revolution），紐約：皇冠商務出版社（Crown Business），二〇一二年。
〈自造者展覽會：一點來歷〉（Maker Faire: A Bit of History），http://makerfairehistory。
理查·桑內特，《工匠》康乃狄克州紐哈芬（New Haven, CT）：耶魯大學出版社（Yale University Press），二〇〇八年。

開放資源設計
巴斯·凡·艾伯（Bas van Abel）、盧卡斯·埃佛斯（Lucas Evers）、羅爾·克萊森（Roel Klaassen）與彼得·托拉克斯勒（Peter Troxler），《現在就要開放式設計：為什麼設計不能保持獨占》（Open Design Now: Why Design Cannot Remain Exclusive），阿姆斯特丹：BIS出版公司，二〇一一年。

參與式設計
海倫·阿姆斯壯（Helen Armstrong）、斯維茲達娜·斯托米洛維克（Zvezdana Stojmirovic），《參與─以使用者產生的內容進行設計》（Participate: Designing with User-Generated Content），紐約：普林斯頓建築出版社（Princeton Architectural Press），二〇一一年。

克萊兒·畢莎普（Claire Bishop），《人造地獄：參與性藝術與觀看者的政治》（Artificial Hells: Participatory Art and the Politics of Spectatorship），紐約：維爾索出版社（Verso），二〇一二年。
皮耶·布赫迪厄（Pierre Bourdieu），《實作理論綱要》（Outline of a Theory of Practice），劍橋：劍橋大學出版社，一九七七年。
尼可拉·布希歐（Nicholas Bourriaud），《關係美學》（Relational Aesthetics），法國：真實出版社（Les presses du réel），一九九八年。
約翰·M.·卡羅爾，〈賽門設計中參與的各種面向〉（Dimensions of Participation in Simon's Design），《設計議題》第二十二卷第二期（二〇〇六年）：第三頁至第十八頁。

生產性消費者、主動型消費者、專業級消費者
馬歇爾·麥克魯漢、貝靈頓·涅維particle，《今日論：高級主管中輟生》，紐約：哈考特布雷斯喬凡諾維奇出版社（Harcourt Brace Jovanovich），一九七二年。
艾文·托佛勒，《第三波》，紐約：摩洛出版社（Morrow），一九八〇年。

修補工
克莉絲汀·艾瑪爾（Christine Ammer），《美國傳統慣用語大詞典》（The American Heritage Dictionary of Idioms），波士頓：修頓米弗林出版社（Houghton Mifflin），一九九七年，第四百六十三頁。

通用設計
愛德華·斯坦菲爾德（Edward Steinfeld）、史蒂芬·施羅德（Steven Schroeder）、詹姆斯·鄧肯（James Duncan）、羅夫·費斯特、黛寶拉·柯萊特（Deborah Chollett）、瑪麗琳·畢莎普（Marilyn Bishop）、彼德·沃爾斯（Peter Wirth）、與保羅·卡鐸（Paul Cardell），《既有建築環境的無障礙設計》（Access to the Built Environment: A Review of Literature），華盛頓特區：美國住宅與都市發展部（U.S. Department of Housing and Urban Development），一九七九年。http://archive.org/details/accesstothebuilt003372mbp。
威廉·利德威爾（William Lidwell）、克麗蒂納·霍爾登（Kritina Holden）、與姬兒·巴特勒（Jill Butler），《設計的通用原則》（Universal Principles of Design），麻薩諸塞州格洛斯特（Gloucester, MA）：洛克波特出版社（Rockport Publishers），二〇〇三年。
貝絲·威廉森（Beth Williamson），〈掌握：二十世紀後期美國工業設計裡的失能〉（Getting a Grip: Disability in American Industrial Design in the Late Twentieth Century），《溫特瑟爾作品集》（Winterthur Portfolio），第四十六卷第四期（二〇一二年冬）：第兩百一十三頁至兩百三十六頁。

使用者
肯尼·庫伯斯，《效用有關乎：非主流的建築史》，倫敦：羅德里吉出版社，二〇一三年。
昂黎·勒菲弗爾，《空間的生產》（The Production of Space），牛津：布萊克威爾出版社（Blackwell），一九九一年。
莫妮卡·穆爾凱希（Monica Mulcahy），〈設計使用者／使用設計〉，《科學的社會研究》（Social Studies of Science），第三十一期（二〇〇二年）：第五頁至第三十七頁。
紐約現代美術館檔案，《為使用而設計》，策展檔案，Exh．258b。
史帝夫·伍爾加（Steve Woolgar），〈配置使用者：可用性試驗的案例〉（The Case of usability Trials），《怪獸的社會學：關於權力、科技、與統治的論文集》（A Sociology of Monsters: Essays on Power, Technology, and Domination），倫敦：羅德里吉出版社，一九九一年。

使用者導向設計
唐納德·A.·諾曼，《設計日常生活》，紐約：基本圖書出版社，一九八八年。
提姆·普羅曼（Tim Plowman），〈民族誌與批判性設計實務〉（Ethnography and Critical Design Practice），《設計研究》，布蘭達·羅瑞爾編，麻薩諸塞州劍橋：麻省理工學院出版社，二〇〇三年，第三十頁至第三十八頁。
卡爾·T.·烏瑞克（Karl T. Ulrich）、史蒂芬·D.·埃平格爾（Steven D. Eppinger），《產品設計與開發》（Product Design and Development），紐約：麥格希羅爾出版社，二〇一二年。

附註　　　論文　　　人本設計

比爾·摩格里吉,〈設計是什麼?〉(What Is Design?),演講,史密森機構古柏−惠特設計博物館,二〇一一年。

亞瑟·普羅斯(Arthur Pulos),《美國設計倫理:一九四〇年以前的工業設計史》(American Design Ethic: A Hisrtory of Industrial Design to 1940)(麻薩諸塞州劍橋:麻省理工學院出版社,一九八三年)。

羅素·弗林坎姆(Russell Flinchum),《亨利·德瑞佛斯,工業設計家:穿著咖啡色西裝的男人》(Henry Drefuss, Industrial Designer: The Man in the Brown Suit)(紐約:史密森機構古柏惠特設計博物館與里佐利出版社[Rizzoli],一九九七年)。

弗林坎姆,第一〇二頁。

瑪格麗特·福克斯(Margalit Fox),〈全面數位化撥號的領導者約翰·E.卡爾林(John E. Karlin)以九十四歲高齡辭世〉(John E. Karlin, Who Led the Way to All-Digit Dialing, Dies at 94),NYTimes. com,二〇一三年二月八日。

弗林坎姆,第一百頁。

艾琳·路佩登,《機器新娘:從家庭到辦公室的女人與機器》(Mechanical Brides: Women and Machines from Home to Office)(紐約:史密森機構古柏−惠特設計博物館與普林斯頓建築出版社,一九九三年)。

亨利·德瑞佛斯,《人本設計》(紐約:維京出版社,一九五五年)。

亨利·德瑞佛斯,《人的尺寸:設計裡的人因工程》(The Measure of Man: Human Factors in Design)(紐約:惠特尼設計圖書館,一九六六年)。

瑪麗·麥克里德(Mary McLead),〈「建築或革命」:泰勒主義、技術官僚、與社會變遷〉("Architecture or Revolution": Taylorism, Technocracy and Social Change),《藝術期刊》(Art Journal)第四十三卷第二期(一九八三年):第一百三十二頁至第一百四十七頁。

恩斯特·紐佛特,《建築設計手冊》(包維特出版社[Bauwelt-Verlag],一九三八年)。

納德·佛索希安(Nader Vossoughian),〈標準化的重新思考:在恩斯特·紐佛特的《建築設計手冊》當中與之後的標準化〉(Standardization Reconsidered: Normierung in and after Ernst Neufert's Bouentwurfslehre [1936]),《灰色空間》(Grey Room)第五十四期(二〇一四年冬),第三十四頁至第五十五頁。

托比·萊斯特(Toby Lester),《達文西的幽靈:天才、執迷、與李奧納多如何創造他心目中的世界》(Da Vinci's Ghost: Genius, Obsession, and How Leonardo Created the World in His Image)(紐約:自由出版社[Free Press],二〇一二年)。

法蘭西斯·達·施羅德,《寫給室內設計師的解剖學》(紐約:惠特尼出版社,一九四八年)。李佩多的圖也同時出現在 J.戈爾登·利平考特(J. Gordon Lippincott)的著作《為商業而設計》(Design for Business[保羅希奧博爾德出版社(Paul Theobald),一九四七年]中)。

尼爾斯·迪夫里恩特與布萊恩路茲(Brian Lutz),《通才者的自白》(Confessions of Generalist)(康乃狄克州丹博瑞[Danbury]:通才之墨[Generalist Ink],二〇一二年)。

卡拉·麥卡蒂,《為獨立生活所做的設計》(Design for Independent Living)(紐約:現代美術館,一九八八年),展覽手冊。

布魯斯·漢納(Bruce Hannah),《無障礙設計》(Unlimited by Design),一九八八年,史密森機構古柏−惠特設計博物館。

貝絲·威廉森(Beth Williamson),〈掌握:二十世紀後期美國工業設計裡的失能〉,《溫特瑟爾作品集》(Winterthur Portfolio),第四十六卷第四期(二〇一二年):第兩百三十五頁。

約翰·哈爾伍德,《介面:IBM與企業設計轉型,一九四五年至一九七六年》(明尼拿波利斯:明尼蘇達大學出版社,二〇一一年)。

唐納德·A.諾曼,《設計日常生活》(紐約:基本圖書出版社,一九八八年)。

布蘭達·羅瑞爾,《以電腦為劇場》,第二版(紐澤西州上鞍河:愛迪生−衛斯理出版社,二〇一四年),第二頁。

比爾·摩格里吉,《關鍵設計報告》(麻薩諸塞州劍橋:麻省理工學院出版社,二〇〇七年)。

B.約瑟夫·派恩二世與詹姆斯·H.吉爾摩,《體驗經濟時代》(波士頓:哈佛商學院出版社,一九九九年)。

哈利·海夫特,〈可供性與人體:針對吉布森視知覺生態論所作的國際性分析〉,《社會行為理論期刊》第十九卷,第一期(一九八九年):第一頁至第三十頁。

阿維納許·拉賈戈佩,《破解設計》(紐約:史密森機構古柏−惠特設計博物館,二〇一三年)。

米斯特·傑洛皮(Mister Jalopy),〈自造者人權宣言〉,《Make》雜誌第四期(二〇〇五年十月二十八日)。

Access to the Built Environment
《既有建築環境的無障礙設計》
accessible design movement
廣泛設計運動
Acratherm Gauge
「艾克瑞瑟姆」溫控器
Adam Richardson
亞當‧理察德森
addictive manufacturing technologies
積層製造技術
Adobe Foundation
奧多比基金會
afford
提供
affordance
可供性
Alice
愛麗絲
ALS，Amyotrophic lateral sclerosis
肌萎縮性脊髓側索硬化症
Alvar Aalto
阿瓦‧奧圖
Alvin R. Tilley
艾爾文‧提利
Alvin Toffler
艾文‧托佛勒
Amazon
亞馬遜
Americans with Disabilities Act，ADA
《美國身心障礙者法案》
Amita and Purnendu Chatterjee
艾米塔與普南度，恰德基
Anatomy for Interior Designers
《寫給室內設計師的解剖學》
Andreas Bhend
安德雷斯‧班德
Andy Katz-Mayfield
安迪‧卡茲－梅菲爾德
Anthony Dunne
安東尼‧鄧恩
anthropometrics
人體計測
Apple Computer
蘋果電腦
Arjun Mahanti
阿俊‧馬漢提
Arnold
阿諾
Arts and Crafts movement)
藝術與工藝運動
Assaf Wand
阿薩夫，望德
August Heckscher Exhibition Fund
奧古斯特赫舍展覽基金
August Smart Lock
歐格斯特智能鎖
Autoprogettazione
自主設計
B. Joseph Pine II
B‧約瑟夫‧派恩二世
balsa wood
巴薩木
BarnBam
「竹竹」
Barrington Nevitt
貝靈頓‧涅維特
Bauentwurfslehre，Architects' Data
《建築設計手冊》
Bauhaus
包浩斯
Bell Labs
貝爾實驗室
Benjamin Judge
班傑明‧賈居
Bess Williamson
貝絲‧威廉森
Betsey Farber
貝琪，法柏
Bill Moggridge
比爾‧摩格里吉
bistable
雙穩態
bistable spring steel
雙穩態彈簧鋼
Borg Queen
博格女王
Bosch
博世
Boym Studio
博伊姆設計工作室

brand recognition
品牌識別
break dancing
霹靂舞
Brenda Laurel
布蘭達，蘿瑞爾
bricoleur
雜工
Bryan Christie
布萊恩‧克里斯帝
Candide-Journal for Architectural Knowledge
《Candide建築知識期刊》
Cara McCarty
卡拉‧麥卡蒂
Carbon-Fiber Harness
碳纖維肩套
Carla Diana
卡爾拉‧黛安娜
Carnegie Mellon University
卡耐基美隆大學
Carole Pateman
卡羅‧佩特曼
Caroline Baumann
卡洛琳‧鮑曼
Charles Darwin
查爾斯‧達爾文
chrome-plated aluminum alloy
鍍鉻鋁合金
chrome-plated zinc alloy
鍍鉻鋅合金
Cimzia
寒妥珠單抗
Claude Lévi-Strauss
李維‧史特勞斯
cognitive psychology
認知心理學
Colonial Ghost
殖民地時期鬼魂
Conference on Design Methods
設計方法研討會
confident armchair
自信扶手椅
Constantin Boym
康斯坦丁‧博伊姆
Continuum Fashion
連續時尚
Continuum LLC
「連續」設計公司
Cooper Hewitt, Smithsonian Design Museum
古柏－惠特設計博物館
Corning Museum of Glass
康寧玻璃博物館
Corning, New York
紐約州康寧市
Crate & Barrel
奎恩佰瑞
Crowd Funding
群眾募資
crowdsourcing
「群眾外包」
cultural anthropology
文化人類學curatorial director
策展總監
customization
客製化
Dale Dougherty
戴爾‧多爾第
Daniel Formosa
丹尼爾‧福爾摩莎
Daniel Frey
丹尼爾‧福瑞
Daphne
戴芙妮
David and Tom Kelley
大衛與湯姆，凱利
Davide Farabegoli
大衛德，費拉貝哥里
Davin Stowell
戴文，斯道威爾
Deborah Buck
黛博拉，巴克
Decorative Arts Association Acquisition Fund
裝飾藝術協會收購基金
Delhi
德里
Department of Energy
能源部
Department of Health and Human Services
美國衛生及人類健康服務部
Design for Independent Living
《自主生活設計》

Design for Use
《為使用而設計》
Design Methods Group
設計方法社群
Design Process Galleries
設計流程藝廊
Design Research Society
設計研究學會
designing for people
人本設計
Designing Interactions
《關鍵設計報告》
designing with people
讓人參與設計
Dessau
德紹
Dianne Pilgrim
黛安‧皮爾格林
DO-IT-YOURSELF
自己動手做
Donald A. Norman
唐納德‧A‧諾曼
Dracula
德古拉
Dreyfuss Archives
德瑞佛斯檔案
École Spéciale d'Architecture
法國私立建築學院
ecology
生態學
economies of scale
規模經濟
editorial design
編輯設計
Edward Barber愛德華‧巴爾柏
Edward Boatman
愛德華‧伯特曼
Elbow Rotator
肘部轉軸
Elinor Carucci
艾莉諾‧卡魯奇
Ellen Lupton
艾琳‧路佩登
Ellen McDermott
艾倫‧麥克德莫特
enabler賦能者
Enzo Mari
恩佐‧馬里
ergonomics
人因工程
Eric Rosenbaum
艾瑞克‧羅森鮑姆
Ericsson
易利信公司Ernst Neufert
恩斯特‧紐佛特
eugenics優生學Eva伊娃Eva Zeisel
伊娃‧澤索
experience design
體驗設計
Experence Economy
體驗經濟
Fast Company
快速公司
FeinTechnik GmbH Eisfeld
艾斯費德精密技術有限公司
Francesca Lanzavecchia
法蘭西斯卡‧蘭薩斐齊亞
Francis de N. Schroeder
法蘭西斯‧達‧施羅德
Frank and Lillian Gilbreth
吉爾布瑞斯夫婦
Frank-Ratchye STUDIO for Creative Inquiry
「法蘭克－瑞齊創意調查工作室」
Frederick Winslow Taylor
佛雷德里克‧溫斯洛‧泰勒
Free Art and Technology Lab，F.A.T.
「自由藝術與技術」實驗室
Free Universal Construction Kit
免費通用組合零件
Frog Design
青蛙設計
Frosta
福洛斯塔
fuseproject
融合專案
Future Shock
《未來的衝擊》
Gangnam style
江南
StyleGarthen Leslie
葛爾森，雷斯理

GE
奇異公司
George Nelson
喬治・尼爾森
Gillette
吉列
GlassLab
玻璃實驗室
Global Research Innovation and Technology, GRIT
全球研創新與科技機構
global warming
全球暖化
Golan Levin
戈蘭・萊文
Golden Section
黃金分割
Good Grips
好握
Goth
哥德
Gourmet Settings
美食家
green manufacturing subsidies
綠色製造補助金
GS ArmyGS
軍隊
hacking
駭客
Harrison O'Hanley
哈里森・歐漢利
Harry Heft
哈利・海夫特
Harry's
哈利斯
Henri Lefebvre
昂黎・勒菲弗爾
Henry Dreyfuss
亨利・德瑞佛斯
Henry Dreyfuss & Associates
亨利德瑞佛斯公司
hermaphroditus
雙性人
Home Depot
家得寶
Honeywell
漢威
human computer interaction, HCI
人機互動
human engineering
人因工程
human factors
人的因素
Humanscale Body Measurements Selector
《人體尺度－人體尺度選擇器》
Humeral Rotator
上臂轉軸
Hunn Wai
胡恩・韋
Hunter Defense Technologies
杭特國防科技公司
Hybrid
混搭
I.G. Cardboard Technologies
I.G.紙板科技公司
Iconathon
愛康納松
Illinois Institute of Technology
伊利諾理工大學
Improvised Vacuum
即興吸塵器
Industrial Design Magazine
《工業設計雜誌》
interaction design
互動設計
interface
介面
interface design
介面設計
invasive array
侵入式陣列
Irénée Scalbert
伊雷尼・史考伯特
Istanbul Design Biennial
伊斯坦堡設計雙年展
Izhar Gafni
依薩爾・加夫尼
Jaipur
齋浦爾市
Jake Childs
傑克・柴爾茲

Jake Zien
傑克・吉恩
James H. Gilmore
詹姆斯・H.・吉爾摩
James J. Gibson
詹姆斯・J.・吉布森
Jane Fulton Suri
珍・弗頓・蘇麗
Jay Osgerby
傑・奧斯格爾比
Jay Silver
傑・席維爾
Jean Heiberg
尚・海貝格
Jeff Howe
傑夫・豪威
Jeff Raider
傑夫・瑞德
Jenna Fizel
珍娜・費索
Jeremy Till
傑瑞米・提爾
Jesse Howard
傑西・霍華德
Joan C. Bardagjy
瓊・C.・巴德吉
Jochen Schaepers
喬肯・薛伯斯
Joe
喬
John Benjamin Filson
約翰・班傑明・費爾森
John E. Karlin
約翰・E.・卡爾林
John M. Carroll
約翰・M.・卡羅爾
Johns Hopkins University
約翰霍普金斯大學
Johns Hopkins University Applied Physics Lab
約翰霍普金斯大學應用物理實驗室
Joseph Grima
喬瑟夫・格利瑪
Josephine
喬瑟芬
Josh Fischman
喬許・費許曼
Jung Tak
湧德
J?rgen Laub
居爾根・勞布
Kenny Cupers
肯尼・庫伯斯
Keywords: A Vocabulary of Culture and Society
《關鍵詞：文化與社會的詞彙》
L?szl? Moholy-Nagy
萊茲洛・莫霍里－那基
Laurene Leon Boym
蘿琳・里⊠博伊姆
Le Corbusier's Modulor
勒・柯比意模組
Leon Ransmeier
里昂・藍斯梅爾
Leonardo da Vinci
李奧納多・達文西
Leveraged Freedom Chair, LFC
槓桿式傳動輪椅
LFC Prime槓桿式傳動輪椅首席版
Lithium Battery
鋰電池
Local Projects
「本地計畫」媒體設計公司
locking cuff
鎖袖
Louis XIV
路易十四
Luis Prado
路易斯・普拉多
lumpy rectangle
矗方形
maker
自造者
maker faires
自造者展覽會
maker lounges
自造者會客室
Making Do and Getting By
《湊合用，過生活》
manufactured goods
製成品
Marcel LeShell Cornett
馬歇爾・雷謝爾・寇爾奈特

Mario Bollini
馬利歐・伯里尼
Mark Sanders
馬克・桑德斯
Markus Miessen
馬庫斯・米森
Marshall McLuhan
馬歇爾・麥克魯漢
Mary Huang
瑪麗・黃
Mary Jane Lupton
瑪莉・珍・路普登
Maryland Institute College of Art，MICA
馬里蘭藝術學院
MAS Design ProductsMAS
設計產品公司
Matt Flynn
麥特・弗林
May and Samuel Family Foundation
梅依與山繆家族基金會
Merging Man and Machine: The Bionic Age
《人機一體：仿生時代》Michael Calahan
麥可・卡拉漢
Michel de Certeau
米歇爾・狄・薩杜
Ming Cycle
永祺車業
MIT Media Lab
麻省理工學院媒體實驗室
MIT Mobility Lab
麻省理工學院移動性實驗室
MIT Press
麻省理工學院出版社
modernist
現代主義者
Modular Design
模組設計
Modular Prosthetic Limb
模組化義肢手臂
Mr. Fixit
搞定先生
myoelectricity
肌電
Nader Vossoughian
奈德・沃索根
Narcissus
納西瑟斯
National Geographic
《國家地理雜誌》
National Geographic Creative
國家地理創意公司
Natural Design：The Search for Comfort and Efficiency
《自然設計：舒適與效率的追求》
Neato Robotics Automatic Vacuum CleanerNeato
掃地機器人自動吸塵器
Neils Diffrient
尼爾斯・迪夫里恩特
Nerve
神經
Nest Labs, Inc.Nest
實驗室公司
Nest Learning ThermostatNest
學習型溫控器
network
網路
New Museum
新當代藝術博物館
New System Propels Design for the Handicapped
《為失能者所做的賦能設計新系統》
Nicolas Richardson
尼可拉斯・理察德森
Niels Diffrient
尼爾斯・迪福倫特
Nimrod Elmish
尼姆羅德・艾爾米許
Nino Repetto
尼諾・李佩多
No Country for Old Men：Together Canes
老無所依：協力手杖組
nonstandards
非標準
Noun Project
「名詞專案」
OCHA Visual Information UnitOCHA
視覺資訊單位
octametric brick
八度磚
Olivia Barry
奧莉薇亞・貝瑞
open system
開放系統

open-source code
開放原源程式碼
open-source design
開放資源設計
OpenSpace，OS
開放架構
OpenStructures
開放結構
optical comparator
光學比較儀
origami
折紙
Orlan
歐爾蘭
orthodox doctrine
正統教義
painted polymer
有色高分子聚合物
Panna Lal Sahu
帕拿‧拉‧薩胡
PC，polycarbonate
聚碳酸酯
percentiles
百分位數
personal computing
個人運算
personal manufacturing
個人製造
Peter Downton
彼得‧唐頓
physical computing
實體運算
physiology
生理學
Pinnacle Industries
「巔峰工業」公司
pivot points
軸點
Pivot Power Flexible Surge Protectors
轉轉電雲端穩壓電源延長線
PlayDoh
培樂多黏土
Polaroid sx-70
寶麗萊sx-70型相機
polycarbonate plastic
聚碳酸酯（PC）塑膠
Power Coil
線圈
Preferred and Non-Preferred Assembly Techniques
首選與盡量避免的組合技巧
Pretoria, South Africa
南非普勒托利亞
Providence, Rhode Island
羅德島州普羅威登斯
public participation
大眾參與
push-rim chair
手動推圈輪椅
Quirky
「巧趣」
Ransmeier, Inc.
藍斯梅爾
公司Ravi
拉維
Ray and Charles Eames
伊姆斯夫婦
Raymond Loewy
雷蒙德‧洛威
Raymond Williams
雷蒙德‧威廉斯
reappropriation
重新占用
Regulator
「調節器」
relational aesthetics
關係美學
Replicator
複製者
reverse engineering
逆向工程
rheumatoid arthritis
類風濕性關節炎
Richard H. Driehaus Foundation
理查崔浩斯基金會
Richard Sennett
理查‧桑內特
Richard van As
理察‧凡‧阿斯
Richard Wentworth
理查‧溫特沃斯
Robohand
機器手

Roland Barthes
羅蘭‧巴特
Roland Stickney
羅蘭德‧史帝克尼
Rolf A. Faste Foundation for Design Creativity
羅夫‧費斯特設計創意基金會
Rolf Faste
羅夫‧費斯特
Round
圓
Royal College of Art
倫敦皇家藝術學院
Sam Farber
山姆‧法柏
Santoprene
熱可塑橡膠
science management
科學管理
Scott Thomas
史考特‧湯瑪斯
self-publishing
自費出版
semantics
語義學
sense data
感測資料
Serge Chermayeff
沙基‧查馬耶夫
Shawn Sims
尚恩‧西姆斯
Shoulder Rotators
肩部轉軸
sintered nylon
燒結尼龍
Sir Francis Galton
法蘭西斯‧蓋爾頓爵士
Smart Design
聰明設計
Sofya Polyakov
蘇菲亞‧波利亞科芙
standardization
標準化
Star Trek
《星艦迷航記》
Stephen Allendorf
史蒂芬‧艾倫多爾夫
Stephen Bayley
史蒂芬‧貝利
Stephen Russak
史蒂芬‧羅賽克
Stephen Wahl
史蒂芬‧瓦爾
Steve Jobs
史帝夫‧賈伯斯
Stewart Brand
史都華‧布蘭德
Stuart Harvey Lee
史都華‧哈維‧李
survival form
存續形式
sustainable energy
永續能源
Synaptic Lab
「突觸」實驗室
Take Today：The Executive as Dropout
《今日論：高級主管中輟生》
Target
塔吉特T
aylonzation
特製化
technology-enhanced manufacturing
科技導入製造
Ten Books of Architecture
《建築十書》
The Craftsman
《工匠》
The Death of Designer
〈設計者之死〉
The Design of Everyday Things
《設計日常生活》
The Experience Economy
《體驗經濟時代》
the housewife's Wonderland
家庭主婦的仙境
The Maker's Bill of Rights
〈自造者人權宣言〉
The Measure of Man
《人的尺寸》
The Museum of Modern Art
現代美術館

The Practice of Everyday Life
《日常生活實踐》
the Princess公主The Savage Mind
《野性的思維》
The Third Wave
《第三波》
Thomas Carpenter
托馬‧卡朋提
Thomas Lomm?e
湯瑪斯‧洛米
Thoughtless Acts?
《無意識的舉動？》
Tiffany Lambert
蒂芬妮‧蘭伯特
Tim Brown
提姆‧布朗
time-and-motion studies
工時學研究
Tish Scolnik
提許‧斯科尼克
Tony Fadell
湯尼‧費道爾
TPR
熱塑性橡膠
transcutaneous immunization
經皮免疫
Transparent Tools
透明工具組
Truman
杜魯門
Tucker Viemeister
塔克爾‧維耶梅斯特
Twitter
推特
UCB Pharmaceuticals
優喜碧藥廠
universal design
通用設計
Unlimited by Design
《無障礙設計》
usability
可用性
useful things
有用之物
user-centered design
使用者導向設計
user-centered interface design
使用導向介面設計
vaccine-delivery system
疫苗傳遞系統
Valerie Pettis
薇樂莉‧佩提斯
Victorian times
維多利亞時期
Vitruvius
維特魯威
Walter Dorwin Teague
瓦特‧多溫‧蒂格
Walter Gropius
華特‧葛羅培斯
Warby Parker
沃比帕克
Western Electric Manufacturing Company
西方電子製造公司
Whitney Library of Design
惠特尼設計圖書館
Whole Earth Catalog
《全球概覽》
Wikipedia
維基百科
Winston Set
雲絲頓系列
wire to board connector
線對板連接器
Wired
《連線》雜誌
Wrist Rotator
腕部轉軸
Yamazaki Tableware, Inc.
山崎餐具公司
Yves Béhar
伊夫‧貝哈
zero level
零階層
Zhuhai Technique Plastic Container Factory Co., Ltd.
珠海特藝塑料容器廠有限公司

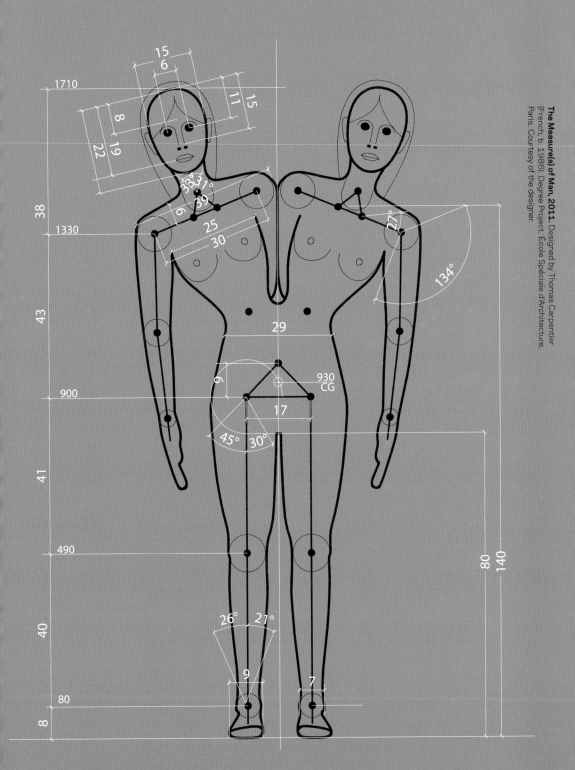

The Measure(s) of Man, 2011. Designed by Thomas Carpentier (French, b. 1986). Degree Project, École Spéciale d'Architecture, Paris. Courtesy of the designer.

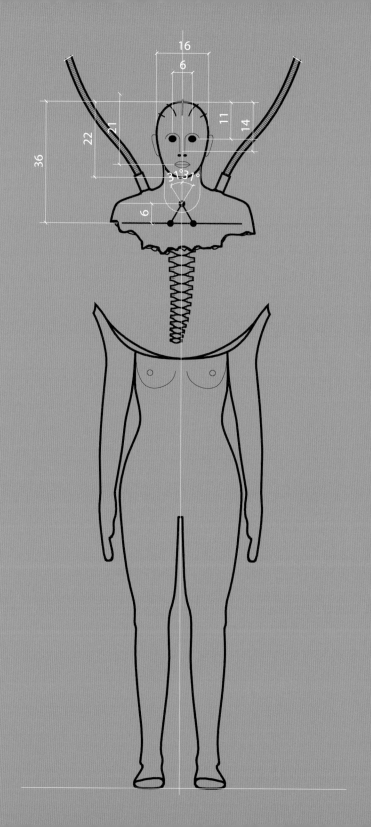